"How to draw it?" Dictionary

超好畫！超好查！拯救畫不出來的爸媽和老師！

手繪字典

第一本為爸爸媽媽設計的畫畫用字典

前言

曾有朋友對我說：「我的小孩常常要我『畫○○給我看』，但我總是畫得不好」，這句話正是本書誕生的契機。我朋友他有時是怎麼畫都不像，有時就是想不起來○○該怎麼畫。為了各位爸爸、媽媽，還有其他想畫圖卻畫不出來的人，我試著分解插畫的筆順，以簡單易懂的方式說明插畫從無到有的過程。我所分解的筆順，相信無論是誰都能輕鬆畫出來，請一邊哼歌一邊畫圖吧！光是依樣畫葫蘆，也會在不知不覺之間提升畫圖能力喔！

本書除了教大家畫圖，更要告訴大家
如何快樂地畫圖。我幾乎每天都在畫
圖。到動物園去的時候，一定會帶著
素描本，旅行也是。雖然我經常聽到
人們說「畫得真好」或「畫得不好」，
然而對畫圖來說，這卻不是正確答案。
因為只要習慣或掌握住訣竅，自然就
會畫得好。

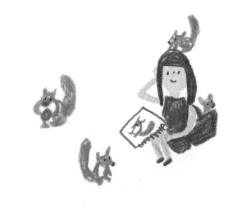

希望這本書能讓原本就喜歡畫圖的人
變得更喜歡畫圖，也能讓覺得自己畫
得不好的人獲得大量參考。如果有越
來越多的人因為這本書而變得更喜歡
畫圖，我會很開心的。光是翻閱本書，
就能讓人覺得心情雀躍，請一定要放在
包包裡或書架上，讓它物盡其用。

接著就請你翻開下頁，開始吧！
畫圖，真是一件很快樂的事情哦！

目錄

本書的使用方式

1 插畫的排列方式

本書中的所有插畫,會依照「生物」、「人」、「植物」、「食物」、「家」、「建築物與景點」、「交通工具」、「季節」等項目分大類,接著再分小類。比如說將「生物」再細分為「陸上動物」、「水中動物」、「鳥類」…等。請先找到想畫的類別,再依圖尋找你想畫的東西。

2 插畫名稱說明

每個小插畫上都會以【 】標示中文名稱,下方再以小字標註英文名稱。

注意!
※ 本書插畫的風格與筆順,皆為作者獨創。
※ 本書插畫的使用權為作者所有,請勿做為學術性之參考資料。

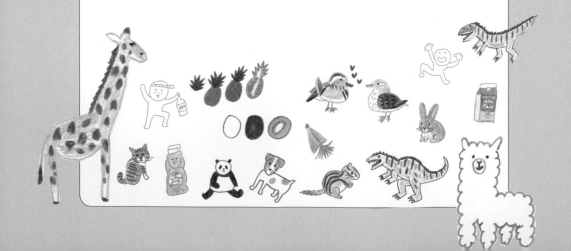

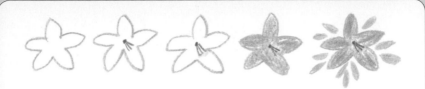

3 插畫筆順說明

本書會以筆順說明每個插畫從無到有的過程，請一邊確認一邊畫。每個插畫完成後，還會提供變化圖與應用圖，它們可能不會附上筆順說明。遇到這種情形時不用擔心，您可以利用描圖紙等比較薄的紙疊在書上，一邊描一邊畫即可。

舉例：

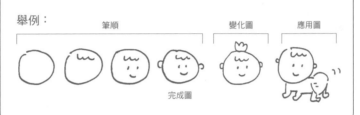

4 如何選擇畫具

畫不同類別的插畫時，會使用不同的畫具。我在每個類別的第一頁，會用圖示來標註每個項目使用了什麼畫具。畫材特徵與圖示說明，請參考第 10 頁的「畫具種類」。每個項目適合的畫具僅供參考，您就使用手邊的或自己喜愛的畫具來畫也無妨。

畫具的種類

在此介紹本書中使用的畫具。即使同樣是色鉛筆、彩色筆、黑色簽字筆…，也會因製造商而有差異，無論是色彩或筆尖的形狀都各不相同。因此在購買前建議你先試畫，選擇自己喜歡的畫具，畫圖時一定會更開心。

畫具圖示

每個項目的第一頁都會以右列圖示標註使用的畫具。

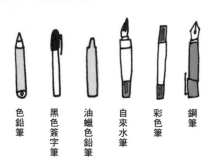

色鉛筆　黑色簽字筆　油蠟色鉛筆　自來水筆　彩色筆　鋼筆

畫具特徵

色鉛筆

STAEDTLER（施德樓）ergosoft 色鉛筆
筆芯較硬，很適合用來描繪細節。

VAN GOGH（梵谷）色鉛筆
色彩美麗，而且附著力好，上色很容易。

HOLBEIN（好賓）色鉛筆
色彩數量豐富，可以享受重覆疊色的樂趣。

FABER-CASTELL（輝柏）POLYCHROMOS 專家級油性色鉛筆
此黑色色鉛筆是所有品牌中附著力最佳的，即使重疊塗抹，還是很顯色。

油蠟色鉛筆

SAKURA（櫻花牌）Coupy Pencil
著色質感有如蠟筆。不容易混色，即使重覆疊色，也不會影響色彩與亮度。

黑筆

PILOT（百樂）簽字筆
清晰的線條很有味道，畫起來很滑順，而且不會暈開或透到背面。

FORAY stylemark 0.5mm 鋼珠筆
筆尖硬，有時候會卡住，但畫起來還是很開心。筆尖不容易變鈍。

PILOT（百樂）VCORN 鋼珠筆
直液式水性鋼珠筆，畫起來的質感較為柔和。

COPIC MULTILINER SP 0.25mm 代針筆
線條很細緻，適合用來描繪細節。

ITOYA ORIGINAL（伊東屋自創品牌）COLOR CHART Paper Skater 水性筆
畫圖時可稍微按壓筆尖，畫起來很輕鬆。出墨也很順暢。

UNI JETSTREAM STANDARD（三菱溜溜筆）
畫起來無論是延展感或滑順感都十分出色。

PILOT HI-TEC-C（百樂超細鋼珠筆）
好拿、好畫，造型簡潔，無可挑剔的經典好筆。

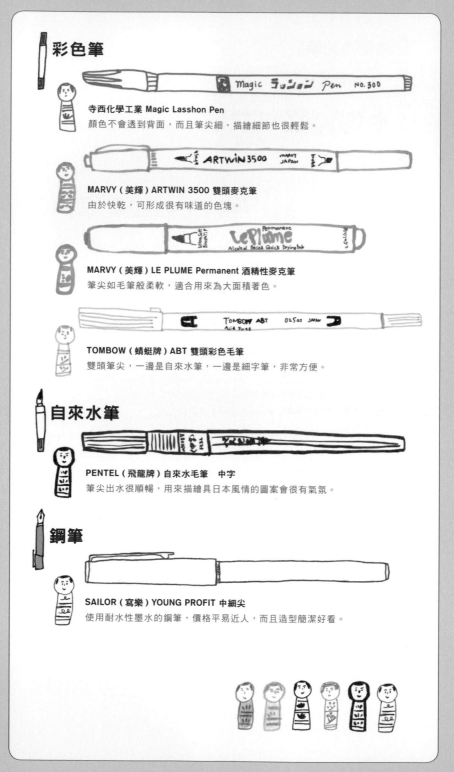

彩色筆

寺西化學工業 Magic Lasshon Pen
顏色不會透到背面，而且筆尖細，描繪細節也很輕鬆。

MARVY（美輝）ARTWIN 3500 雙頭麥克筆
由於快乾，可形成很有味道的色塊。

MARVY（美輝）LE PLUME Permanent 酒精性麥克筆
筆尖如毛筆般柔軟，適合用來為大面積著色。

TOMBOW（蜻蜓牌）ABT 雙頭彩色毛筆
雙頭筆尖，一邊是自來水筆，一邊是細字筆，非常方便。

自來水筆

PENTEL（飛龍牌）自來水毛筆　中字
筆尖出水很順暢，用來描繪具日本風情的圖案會很有氣氛。

鋼筆

SAILOR（寫樂）YOUNG PROFIT 中細尖
使用耐水性墨水的鋼筆，價格平易近人，而且造型簡潔好看。

Warm Up!

用線條與形狀構圖

基本的線條與形狀

只要改變線條的角度、波浪的大小、波浪線的多寡，就可以呈現出不同的情感或動作。

線條

Warm Up!

用線條與形狀構圖

基本的線條與形狀

先畫出形狀，再加上重
點線條，就可以讓形狀
搖身一變成各種物體或
生物。

形狀

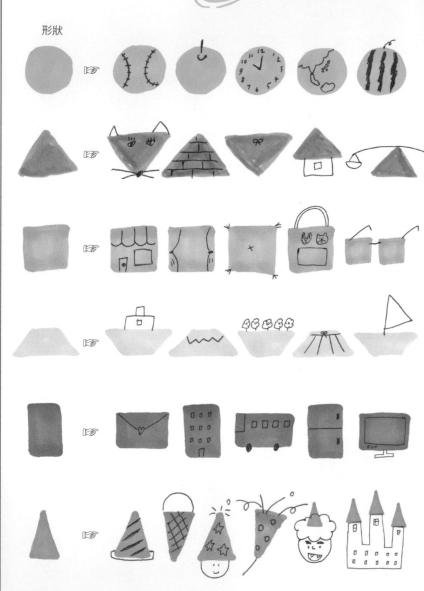

生物

living creatures

陸上動物
terrestrial animals

水中動物
aquatic animals & fish

鳥類
birds

昆蟲
insects

恐龍
dinosaurs

UMA（其他未知生物）
unidentified mysterious animal

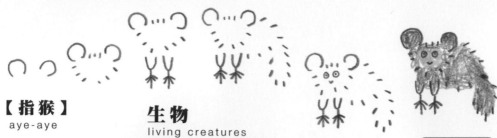

【指猴】
aye-aye

生物
living creatures

陸上動物
terrestrial animals

【浣熊】
raccoon

留意毛的流向與斑紋，
就可以呈現出動物的感覺。

【食蟻獸】
anteater

【羊駝】
alpaca

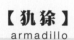

【犰狳】
armadillo

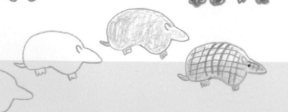

【美洲鬣蜥】
iguana

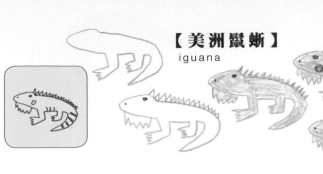

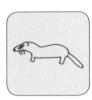

【鼬鼠】
weasel

【狗】
dog

柴犬
shiba inu

巴哥犬
pug

馬爾濟斯
maltese

吉娃娃
chihuahua

傑克羅素㹴犬
jack russell terrier

臘腸犬
dachshund

貴賓狗
poodle

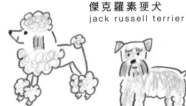

迷你雪納瑞
miniature schnauzer

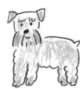

大麥町
dalmatian

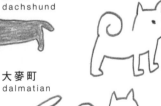

柯基犬
welsh corgi

鬥牛犬
bulldog

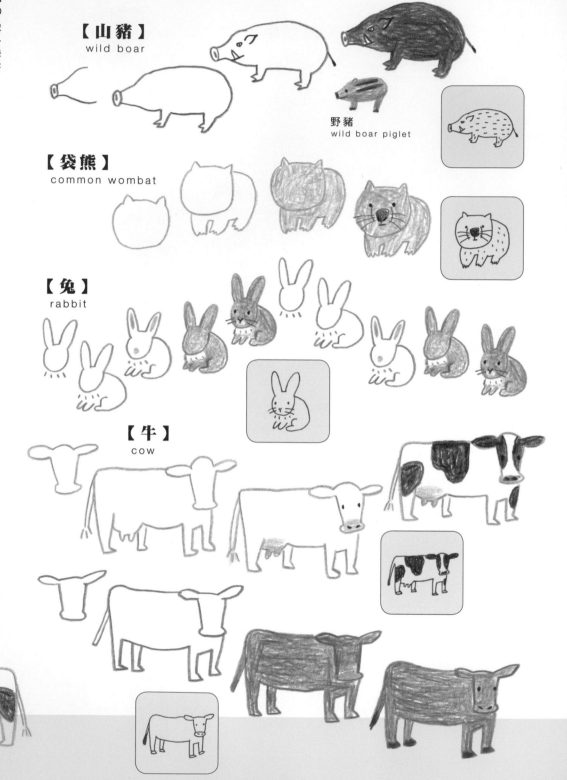

【山豬】
wild boar

野豬
wild boar piglet

【袋熊】
common wombat

【兔】
rabbit

【牛】
cow

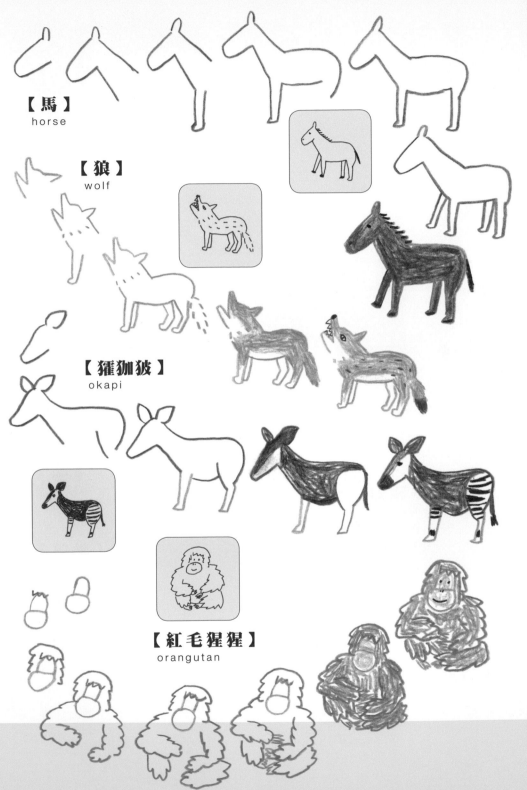

【馬】
horse

【狼】
wolf

【㺶㹡狓】
okapi

【紅毛猩猩】
orangutan

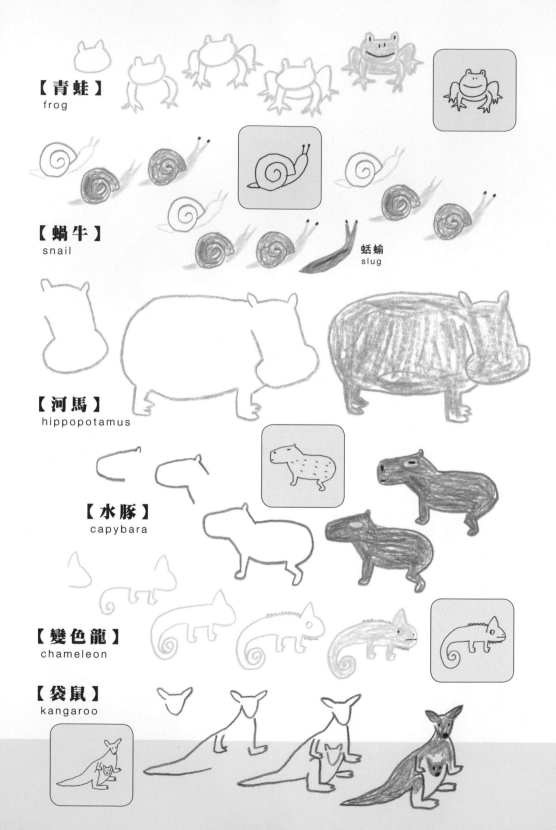

【青蛙】
frog

【蝸牛】
snail

蛞蝓
slug

【河馬】
hippopotamus

【水豚】
capybara

【變色龍】
chameleon

【袋鼠】
kangaroo

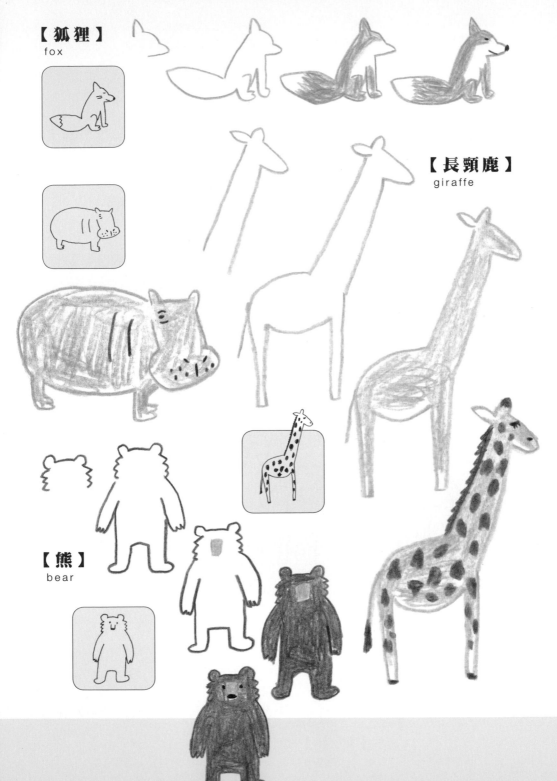

【狐狸】
fox

【長頸鹿】
giraffe

【熊】
bear

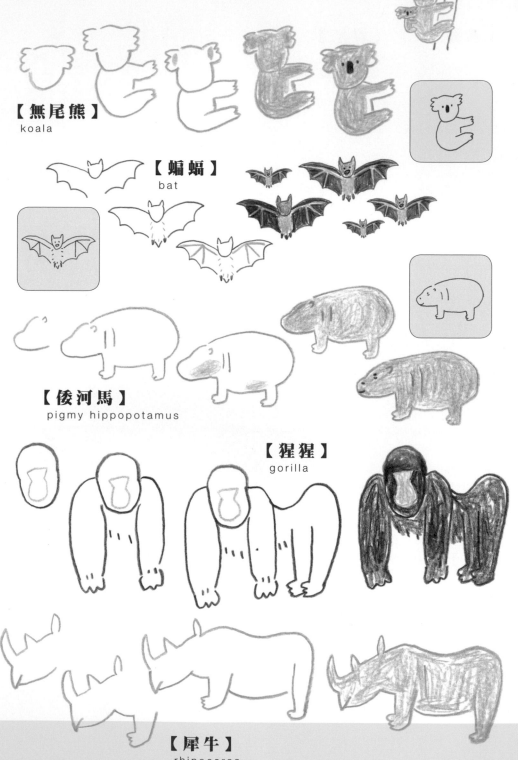

【無尾熊】
koala

【蝙蝠】
bat

【倭河馬】
pigmy hippopotamus

【猩猩】
gorilla

【犀牛】
rhinoceros

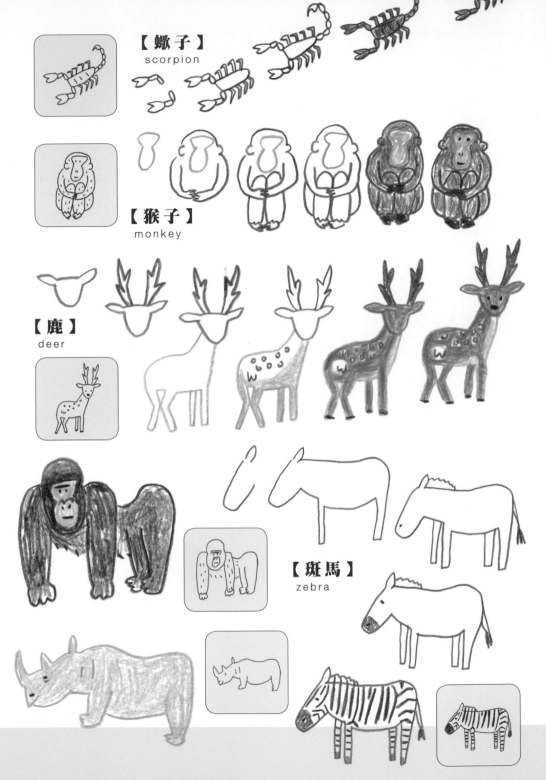

【蠍子】
scorpion

【猴子】
monkey

【鹿】
deer

【斑馬】
zebra

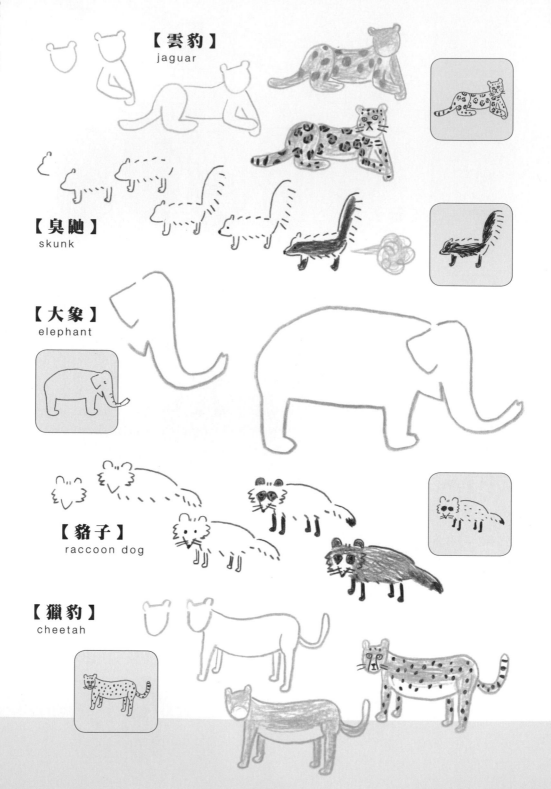

【雲豹】
jaguar

【臭鼬】
skunk

【大象】
elephant

【貉子】
raccoon dog

【獵豹】
cheetah

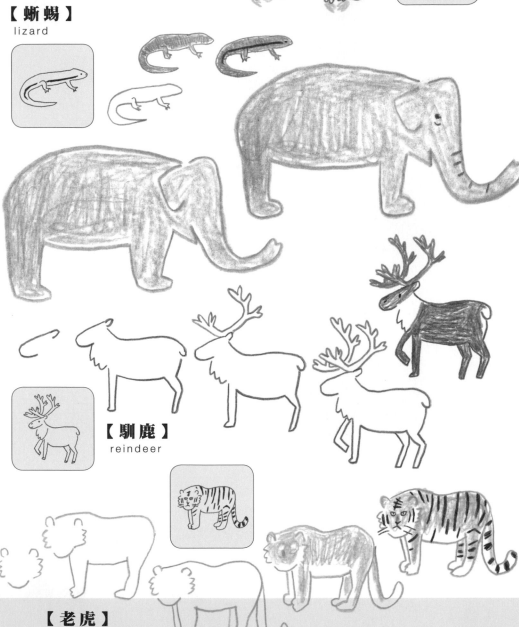

【黑猩猩】
chimpanzee

【蜥蜴】
lizard

【馴鹿】
reindeer

【老虎】
tiger

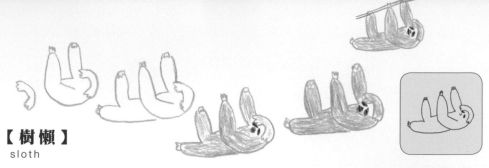

【樹懶】
sloth

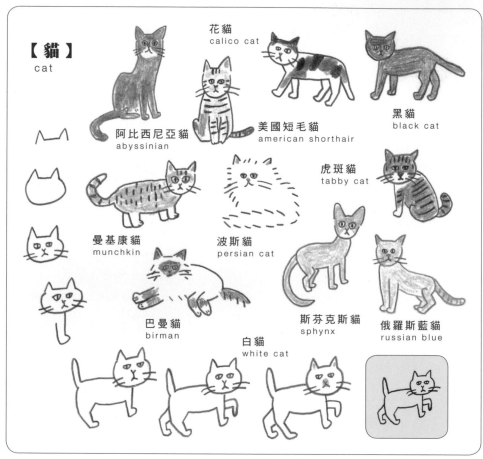

【貓】
cat

花貓
calico cat

黑貓
black cat

阿比西尼亞貓
abyssinian

美國短毛貓
american shorthair

虎斑貓
tabby cat

曼基康貓
munchkin

波斯貓
persian cat

巴曼貓
birman

斯芬克斯貓
sphynx

俄羅斯藍貓
russian blue

白貓
white cat

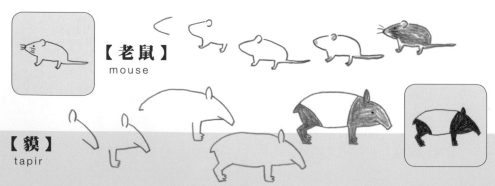

【老鼠】
mouse

【貘】
tapir

【倉鼠】
hamster

【刺蝟】
hedgehog

【熊貓】
panda

【綿羊】
sheep

【豹】
leopard

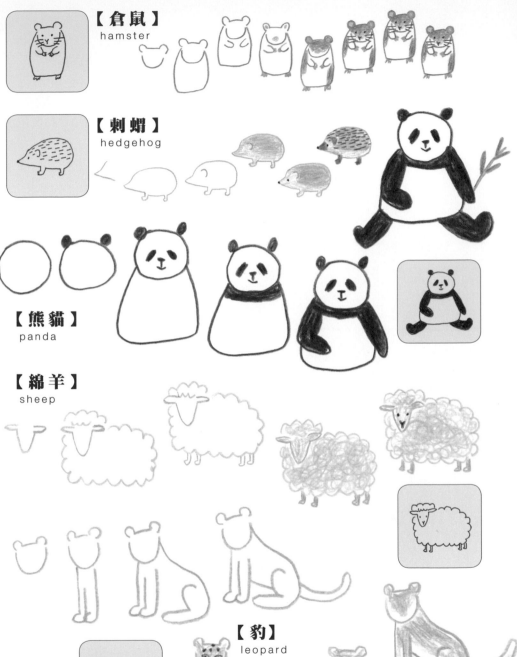

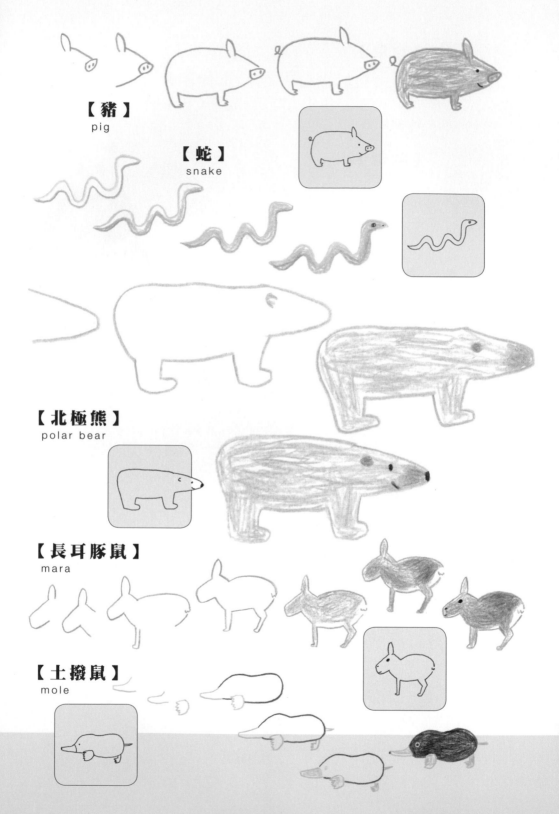

【豬】
pig

【蛇】
snake

【北極熊】
polar bear

【長耳豚鼠】
mara

【土撥鼠】
mole

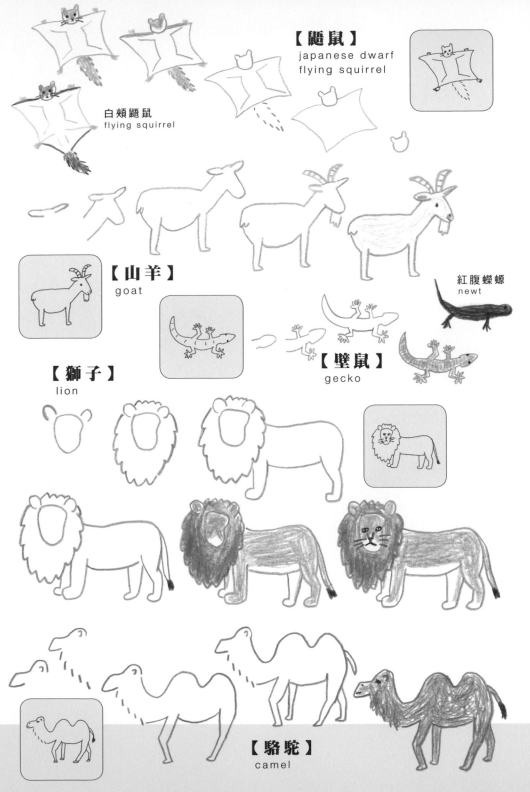

【鼯鼠】
japanese dwarf
flying squirrel

白頰鼯鼠
flying squirrel

【山羊】
goat

紅腹蠑螈
newt

【獅子】
lion

【壁虎】
gecko

【駱駝】
camel

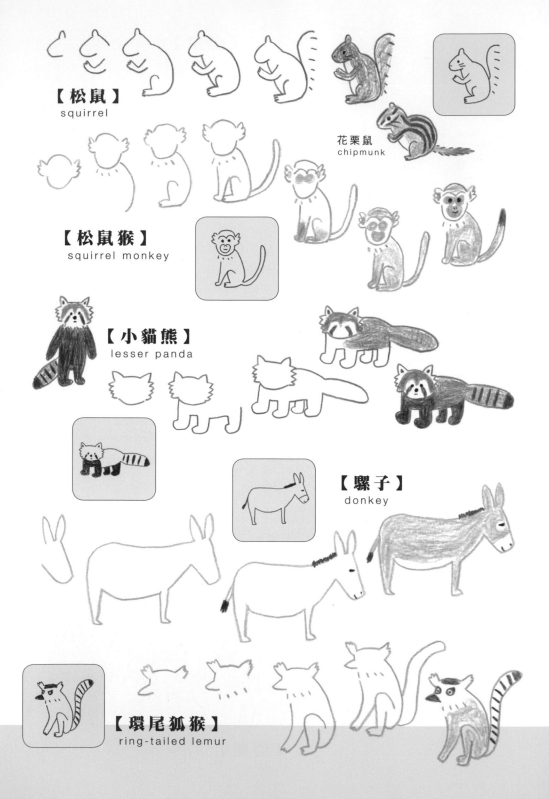

【松鼠】
squirrel

花栗鼠
chipmunk

【松鼠猴】
squirrel monkey

【小貓熊】
lesser panda

【騾子】
donkey

【環尾狐猴】
ring-tailed lemur

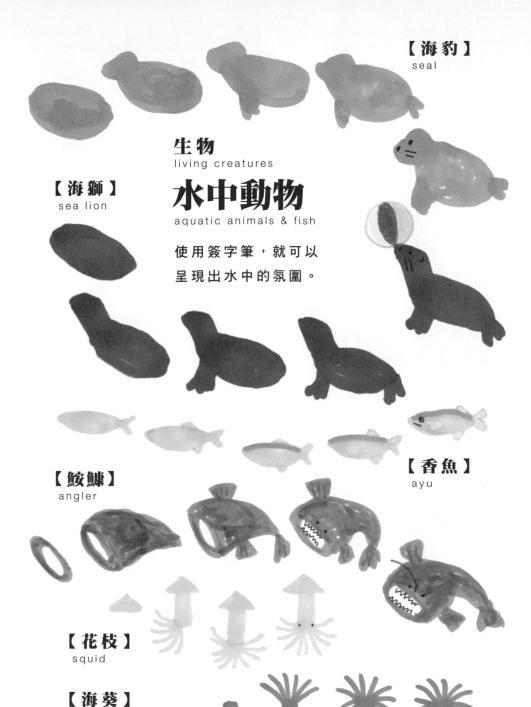

【海豹】
seal

生物
living creatures

水中動物
aquatic animals & fish

使用簽字筆，就可以
呈現出水中的氛圍。

【海獅】
sea lion

【香魚】
ayu

【鮟鱇】
angler

【花枝】
squid

【海葵】
sea anemone

【海豚】
dolphin

【沙丁魚】
sardine

【墨西哥鈍口螈】
axolotl

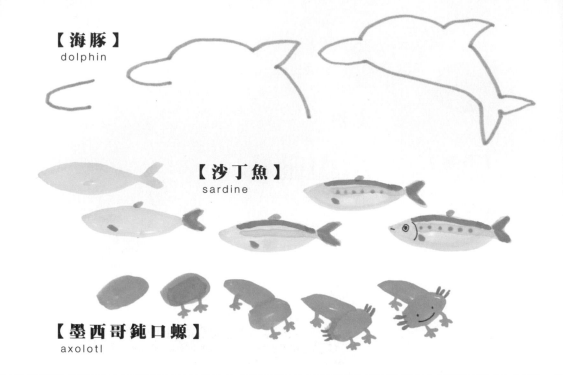

【虎鰻】
moray

【鰻魚】
eel

【海膽】
sea urchin

【海蛇】
sea snake

【海蛞蝓】
sea slug

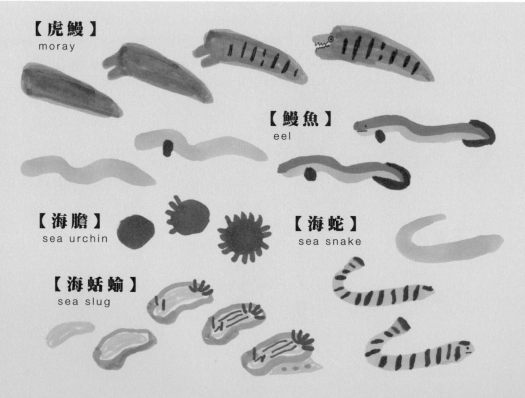

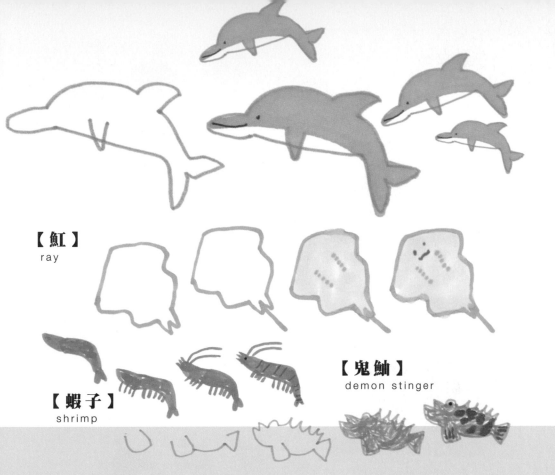

【魟】
ray

【蝦子】
shrimp

【鬼鮋】
demon stinger

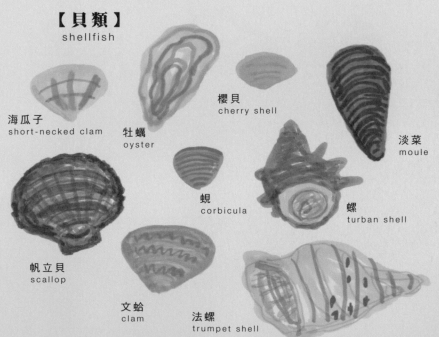

【貝類】
shellfish

海瓜子
short-necked clam

牡蠣
oyster

櫻貝
cherry shell

淡菜
moule

蜆
corbicula

螺
turban shell

帆立貝
scallop

文蛤
clam

法螺
trumpet shell

【褐菖鮋(石狗公)】
marbled rockfish

【旗魚】
swordfish

【鰹魚】
bonito

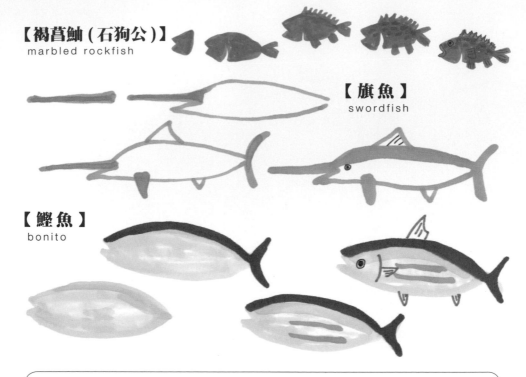

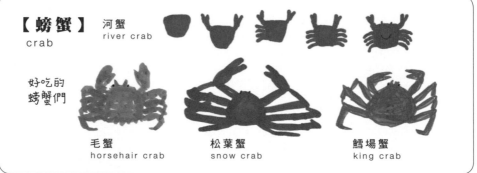

【螃蟹】　河蟹
crab　　river crab

好吃的
螃蟹們

毛蟹　　　　　松葉蟹　　　　鱈場蟹
horsehair crab　snow crab　　king crab

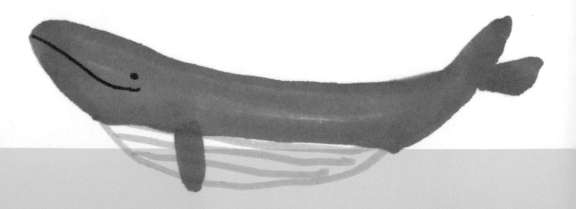

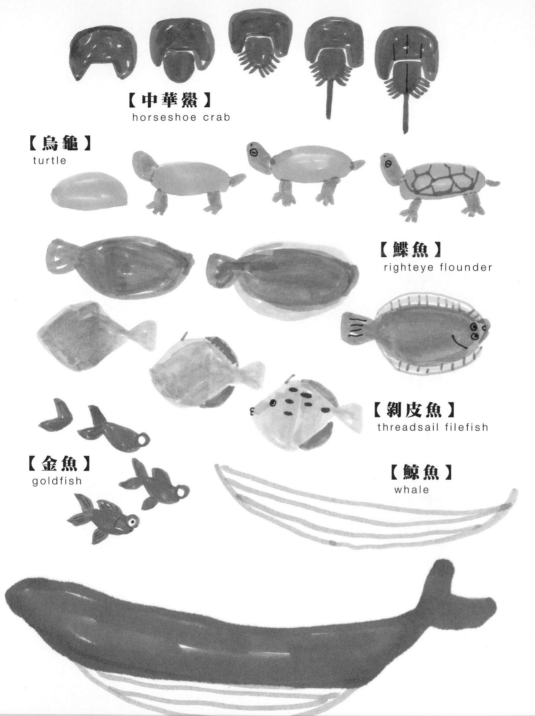

【中華鱟】
horseshoe crab

【烏龜】
turtle

【鰈魚】
righteye flounder

【剝皮魚】
threadsail filefish

【金魚】
goldfish

【鯨魚】
whale

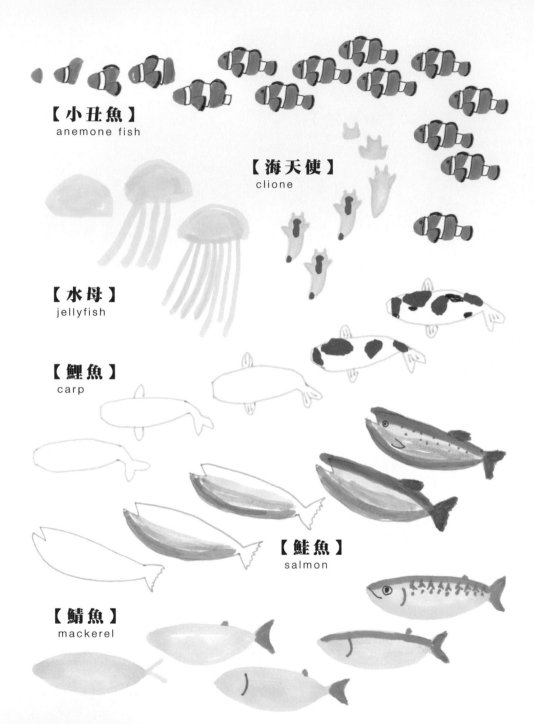

【小丑魚】
anemone fish

【海天使】
clione

【水母】
jellyfish

【鯉魚】
carp

【鮭魚】
salmon

【鯖魚】
mackerel

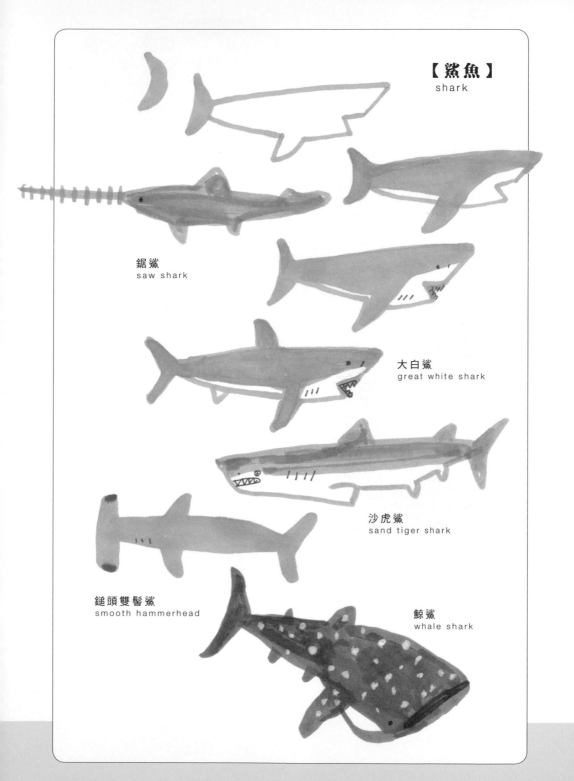

【鯊魚】
shark

鋸鯊
saw shark

大白鯊
great white shark

沙虎鯊
sand tiger shark

鎚頭雙髻鯊
smooth hammerhead

鯨鯊
whale shark

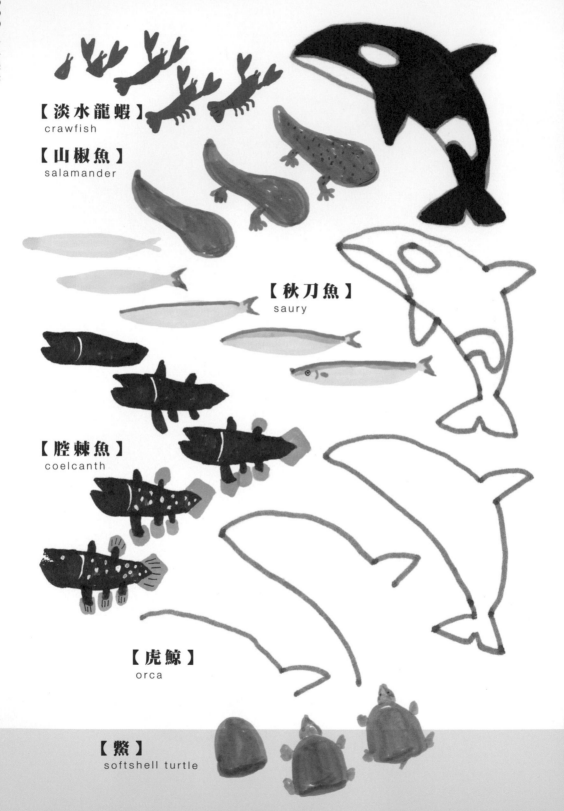

【淡水龍蝦】
crawfish

【山椒魚】
salamander

【秋刀魚】
saury

【腔棘魚】
coelcanth

【虎鯨】
orca

【鱉】
softshell turtle

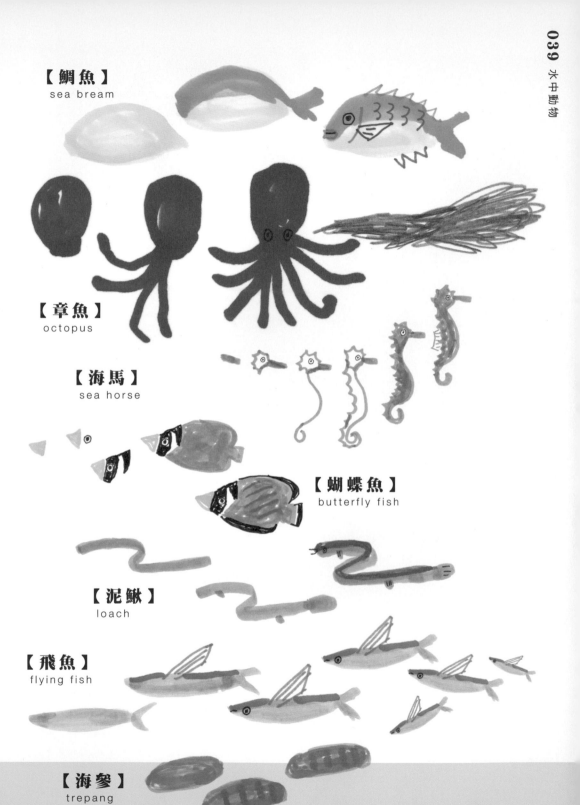

【鯛魚】
sea bream

【章魚】
octopus

【海馬】
sea horse

【蝴蝶魚】
butterfly fish

【泥鰍】
loach

【飛魚】
flying fish

【海參】
trepang

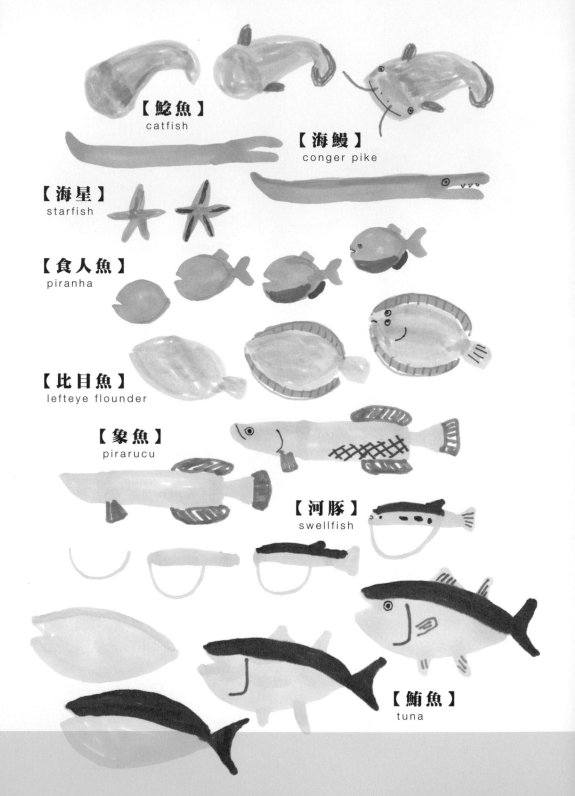

【鯰魚】
catfish

【海鰻】
conger pike

【海星】
starfish

【食人魚】
piranha

【比目魚】
lefteye flounder

【象魚】
pirarucu

【河豚】
swellfish

【鮪魚】
tuna

【曼波魚】
ocean sunfish

【青鱂魚】
killifish

【寄居蟹】
hermit crab

【海獺】
sea otter

【皇帶魚】
oarfish

【鱷魚】
crocodile

生物
living creatures

鳥類
birds

劃出羽毛斑紋、
腳的粗細與長
短，就能掌握
鳥的特徵。

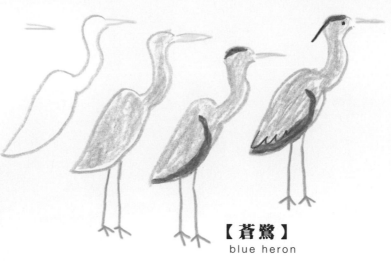

【蒼鷺】
blue heron

【鴨子】
duck

【信天翁】
albatross

【鸚鵡】
parakeet

【日本樹鶯】
japanese
bush warbler

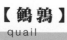

【鵪鶉】
quail

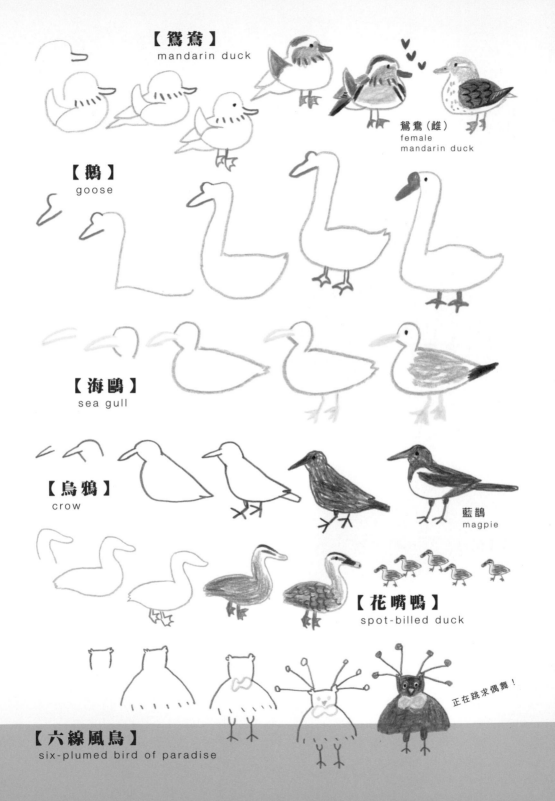

【鴛鴦】
mandarin duck

鴛鴦（雌）
female mandarin duck

【鵝】
goose

【海鷗】
sea gull

【烏鴉】
crow

藍鵲
magpie

【花嘴鴨】
spot-billed duck

【六線風鳥】
six-plumed bird of paradise

正在跳求偶舞！

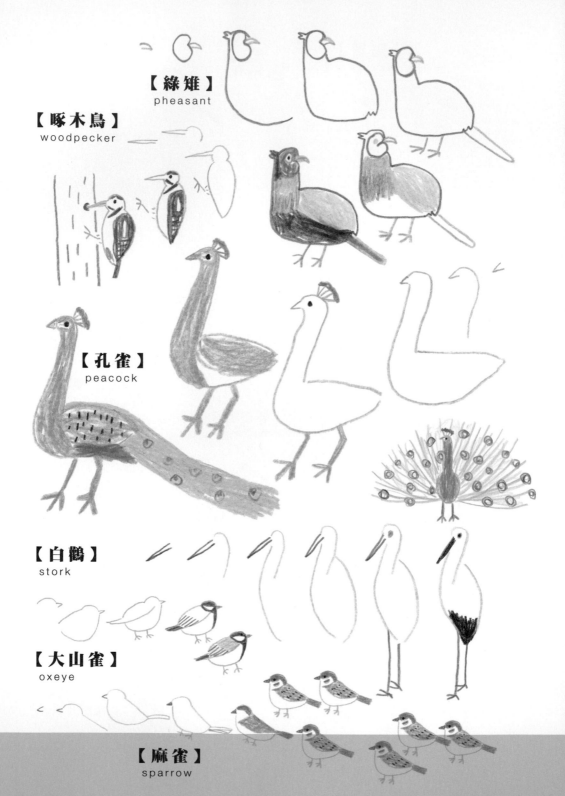

【綠雉】
pheasant

【啄木鳥】
woodpecker

【孔雀】
peacock

【白鸛】
stork

【大山雀】
oxeye

【麻雀】
sparrow

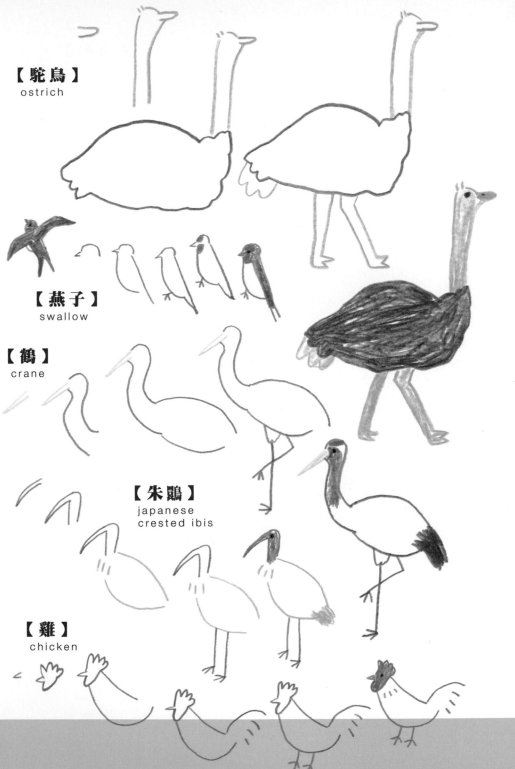

【駝鳥】
ostrich

【燕子】
swallow

【鶴】
crane

【朱鷺】
japanese
crested ibis

【雞】
chicken

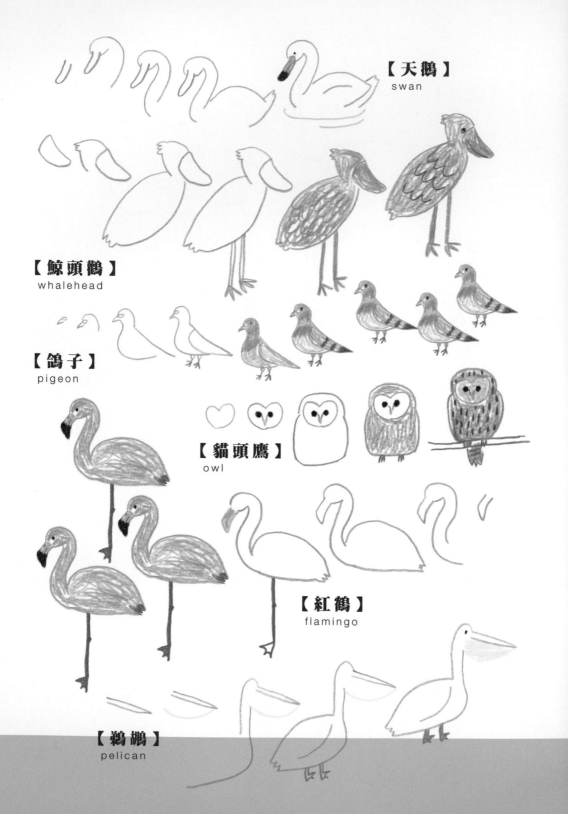

【天鵝】
swan

【鯨頭鸛】
whalehead

【鴿子】
pigeon

【貓頭鷹】
owl

【紅鶴】
flamingo

【鵜鶘】
pelican

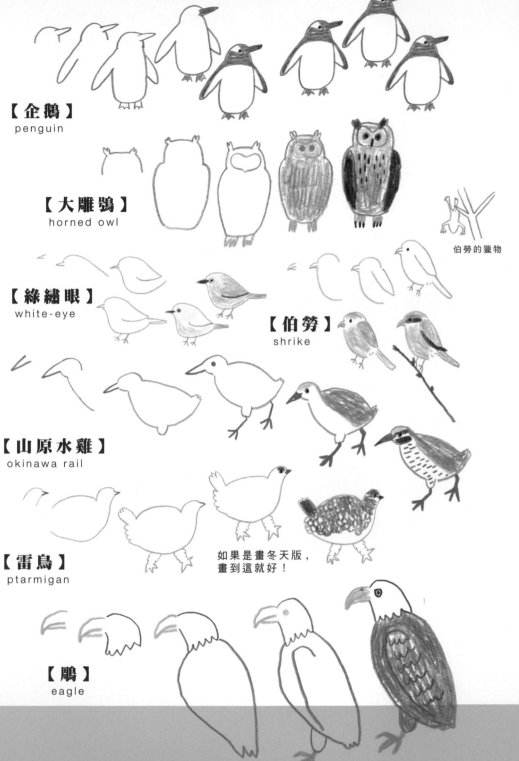

【企鵝】
penguin

【大雕鴞】
horned owl

伯勞的獵物

【綠繡眼】
white-eye

【伯勞】
shrike

【山原水雞】
okinawa rail

如果是畫冬天版，
畫到這就好！

【雷鳥】
ptarmigan

【鵰】
eagle

生物
living creatures

昆蟲
insects

相似的昆蟲，可以用頭形及
觸角長短來區別。

【蚜蟲】
aphid

【水黽】
water strider

【螞蟻】
ant

【蝗蟲】
locust

【蠶】
green caterpillar

【蚊子】
mosquito

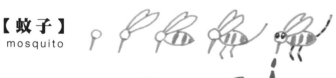

【蛾】
moth

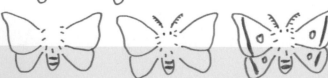

【黑金龜】
scarab

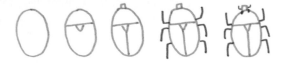

【甲蟲】
unicorn beetle

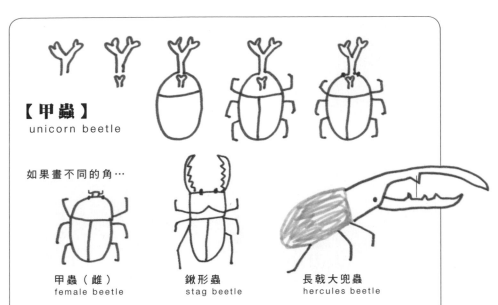

如果畫不同的角…

甲蟲（雌）
female beetle

鍬形蟲
stag beetle

長戟大兜蟲
hercules beetle

【螳螂】
mantis

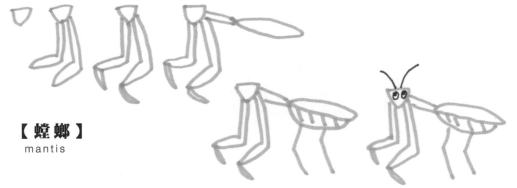

【天牛】
longicorn

【椿象】
stink bug

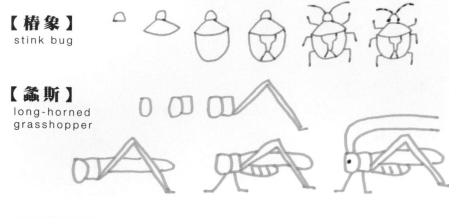

【螽斯】
long-horned grasshopper

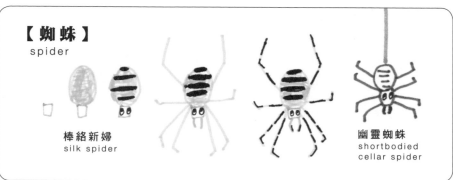

【蜘蛛】
spider

棒絡新婦
silk spider

幽靈蜘蛛
shortbodied
cellar spider

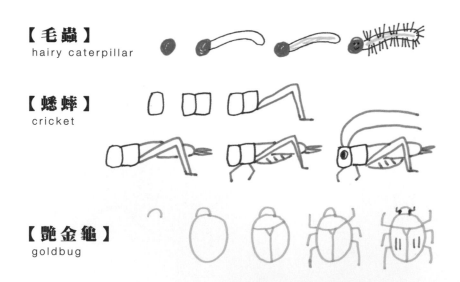

【毛蟲】
hairy caterpillar

【蟋蟀】
cricket

【艷金龜】
goldbug

【蟑螂】
cockroach

【中華劍角蝗】
oriental long-headed locust

【鈴蟲】
bell-ringing
cricket

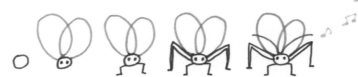

【弄蝶】
skipper

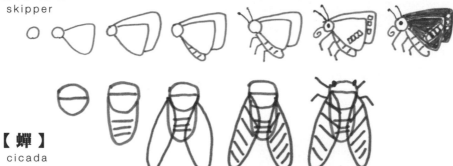

【蟬】
cicada

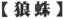

【狼蛛】
tarantula

【木蝨】
pill bug

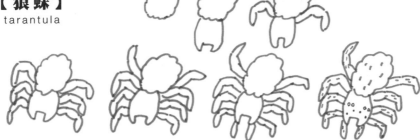

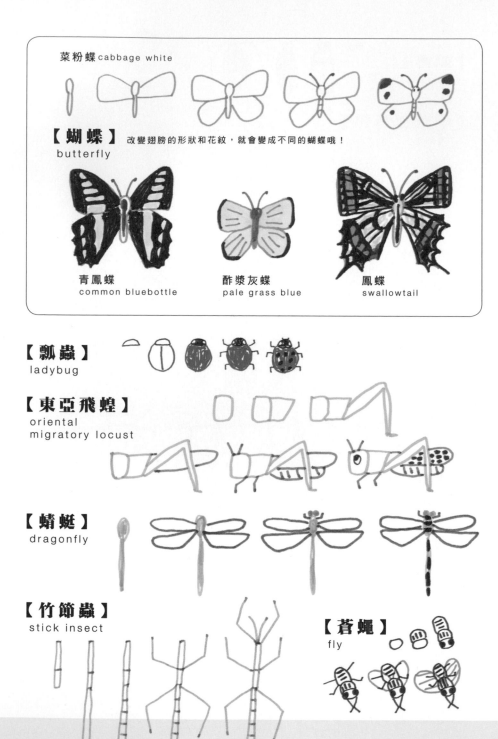

菜粉蝶 cabbage white

【蝴蝶】 改變翅膀的形狀和花紋，就會變成不同的蝴蝶哦！
butterfly

青鳳蝶
common bluebottle

酢漿灰蝶
pale grass blue

鳳蝶
swallowtail

【瓢蟲】
ladybug

【東亞飛蝗】
oriental
migratory locust

【蜻蜓】
dragonfly

【竹節蟲】
stick insect

【蒼蠅】
fly

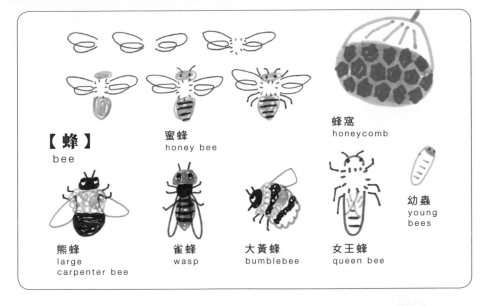

【蜂】
bee

蜜蜂
honey bee

蜂窩
honeycomb

幼蟲
young bees

熊蜂
large carpenter bee

雀蜂
wasp

大黃蜂
bumblebee

女王蜂
queen bee

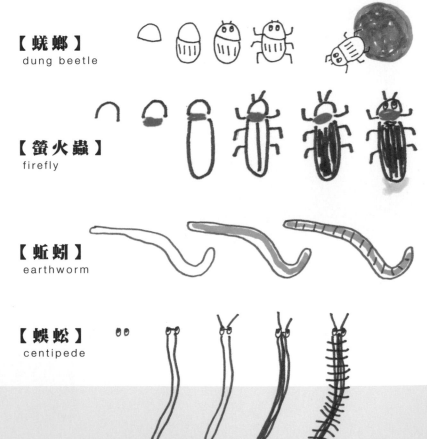

【蜣螂】
dung beetle

【螢火蟲】
firefly

【蚯蚓】
earthworm

【蜈蚣】
centipede

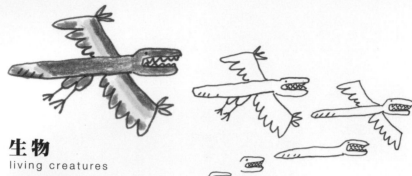

生物
living creatures
恐龍
dinosaurs

【始祖鳥】
archaeopteryx

確實描繪出身體輪廓，
即可任意著色！

【阿根廷龍】
argentinosaurus

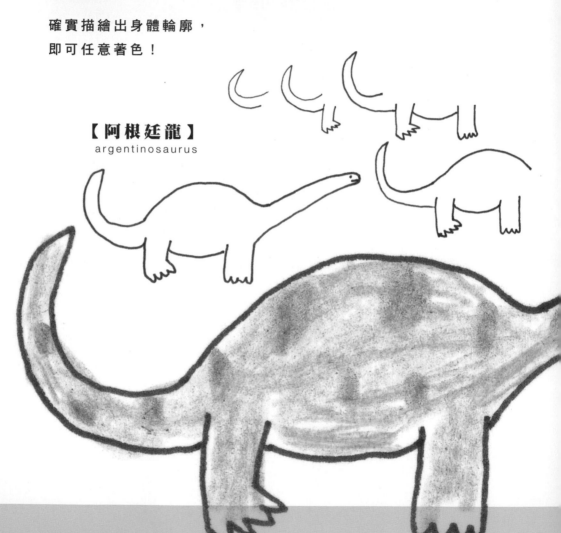

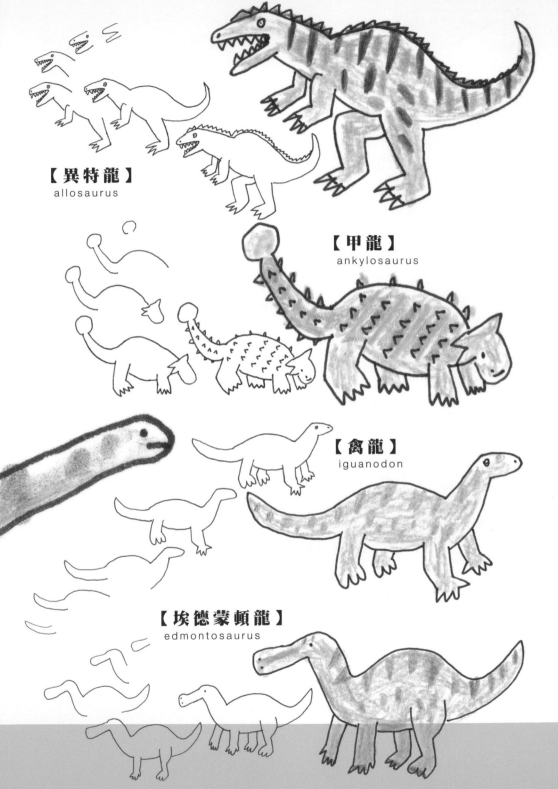

【異特龍】
allosaurus

【甲龍】
ankylosaurus

【禽龍】
iguanodon

【埃德蒙頓龍】
edmontosaurus

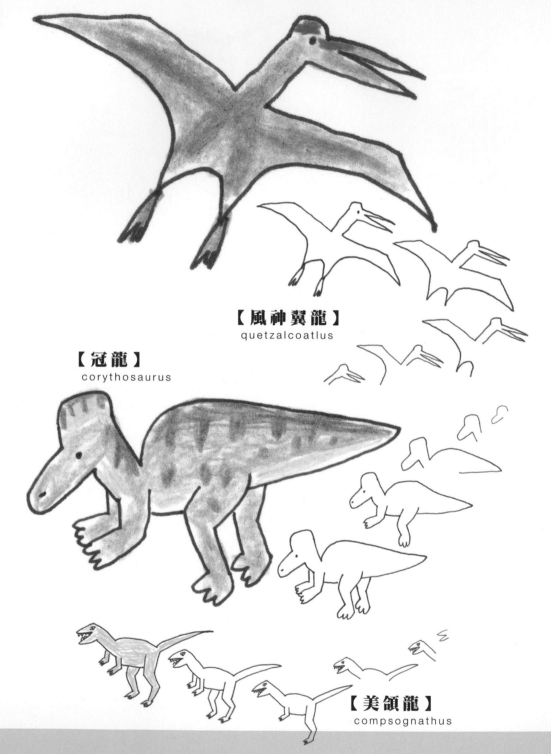

【風神翼龍】
quetzalcoatlus

【冠龍】
corythosaurus

【美頜龍】
compsognathus

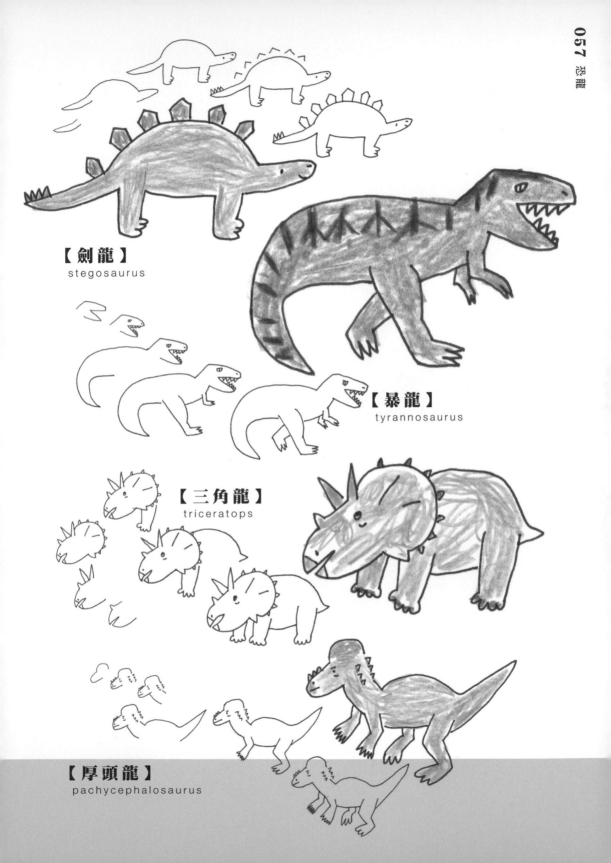

【劍龍】
stegosaurus

【暴龍】
tyrannosaurus

【三角龍】
triceratops

【厚頭龍】
pachycephalosaurus

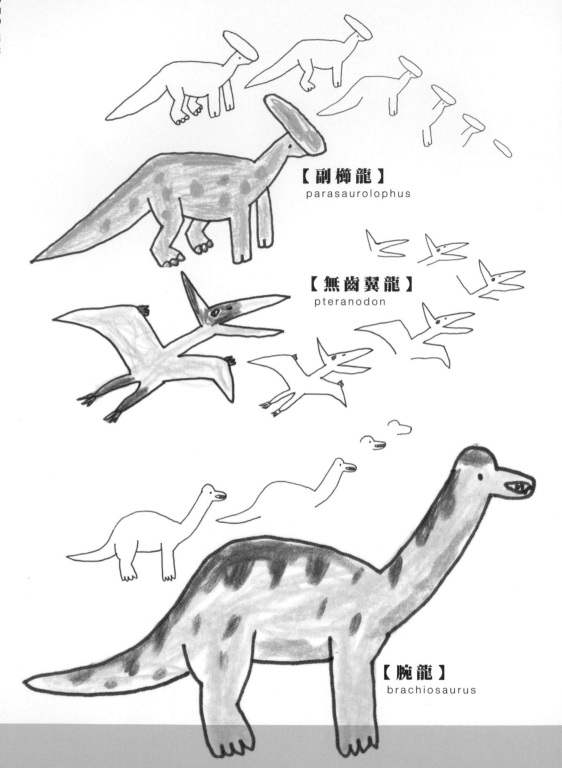

【副櫛龍】
parasaurolophus

【無齒翼龍】
pteranodon

【腕龍】
brachiosaurus

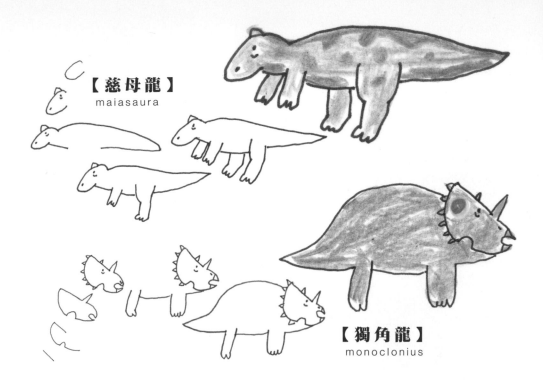

【慈母龍】
maiasaura

【獨角龍】
monoclonius

【包頭龍】
euoplocephalus

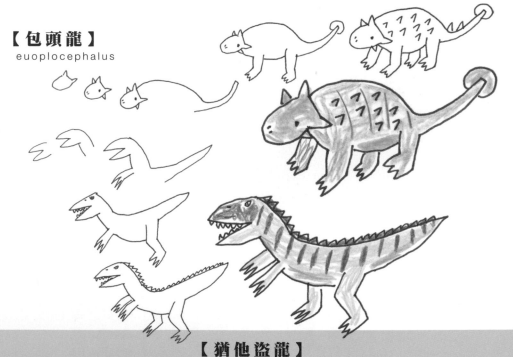

【猶他盜龍】
utahraptor

試著畫出動物園吧！

只要記得動物的筆順，就可以試著畫出
整個動物園，而且是不存在於現實生活，
愛畫什麼就畫什麼的動物園。
只要稍加巧思，為動物加上吃飯、爬樹
等姿勢或動作，就可以營造歡樂的
氣氛。
使用不同畫材描繪動物與柵
欄等設施，就可以明確區
隔動物與柵欄，看起來更
立體。

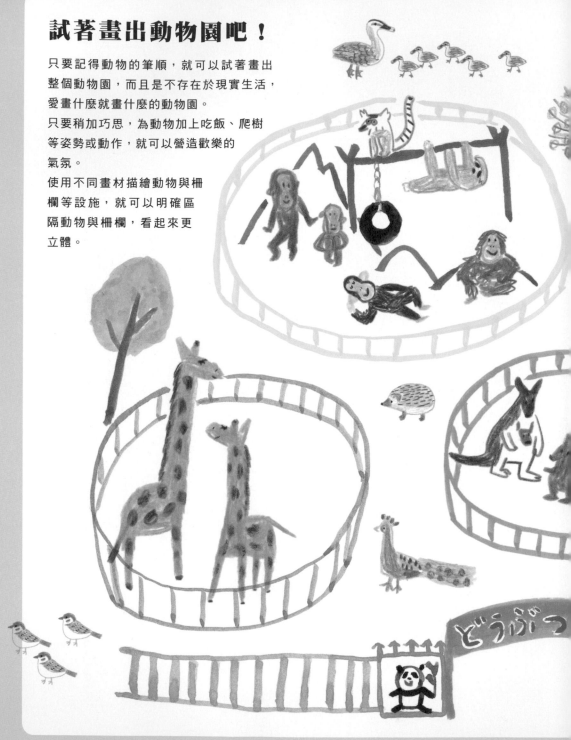

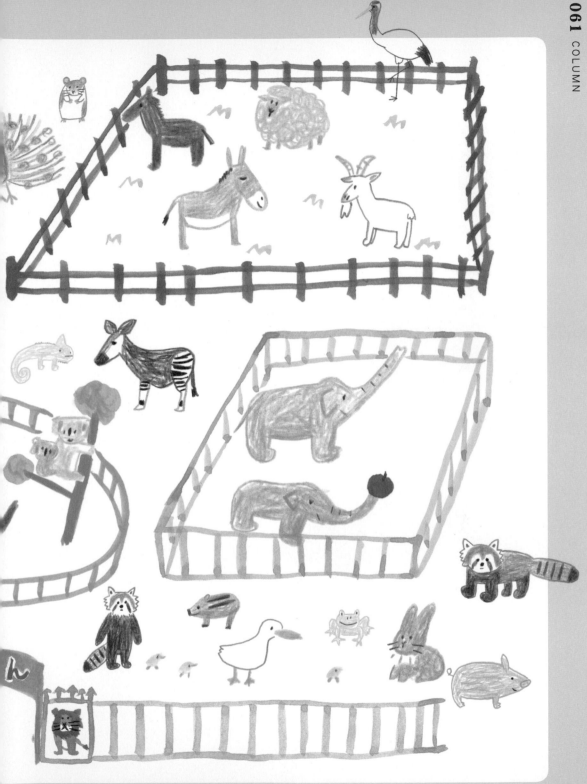

【狼人】
werewolf

【外星人】
alien

生物
living creatures

UMA（其他未知生物）
unidentified
mysterious animal

【人面犬】
jinmenken

【河童】
water imp

人面魚
jinmengyo

【大太法師】
daidarabotch
日本傳說中的巨人

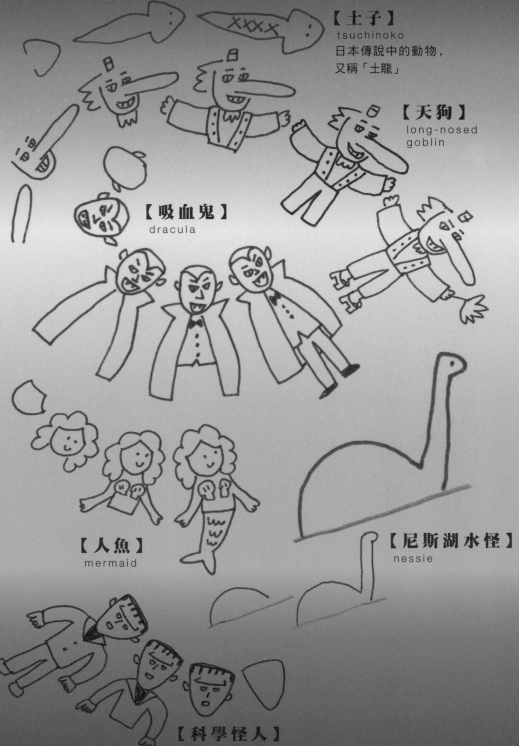

【土子】
tsuchinoko
日本傳說中的動物，
又稱「土龍」

【天狗】
long-nosed
goblin

【吸血鬼】
dracula

【人魚】
mermaid

【尼斯湖水怪】
nessie

【科學怪人】
frankenstein

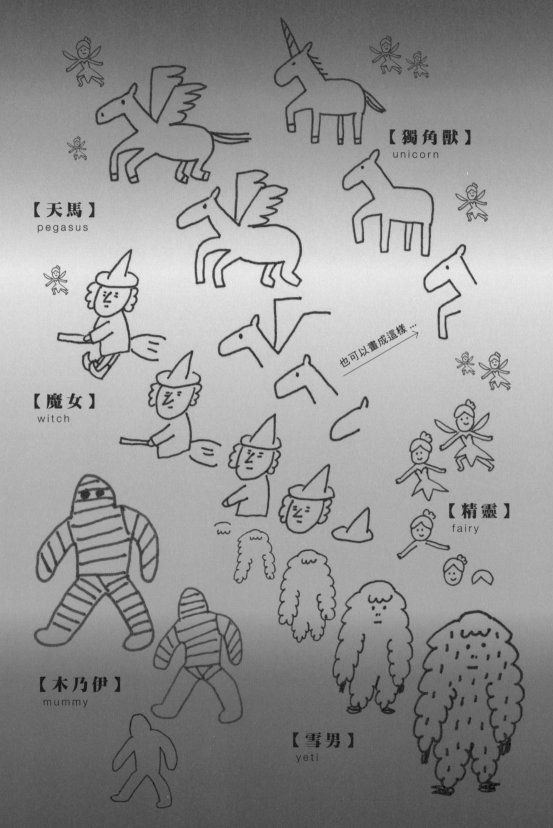

【獨角獸】
unicorn

【天馬】
pegasus

也可以畫成這樣⋯

【魔女】
witch

【精靈】
fairy

【木乃伊】
mummy

【雪男】
yeti

人

human

人的各種形態
people

職業
occupations

偉大人物
great personages

人
human

以簡單的線
條描繪

人的
各種形態

people

the
parts
of
face

【臉】
face

只要改變臉上五官，
看起來就完全不同。

輪廓
outline

眉毛　eyebrow

眼睛　eye

鼻子　nose

嘴巴　mouth

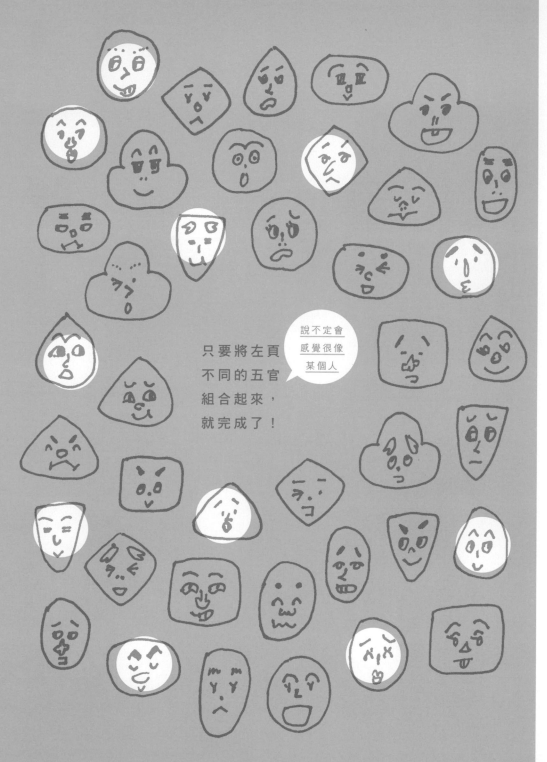

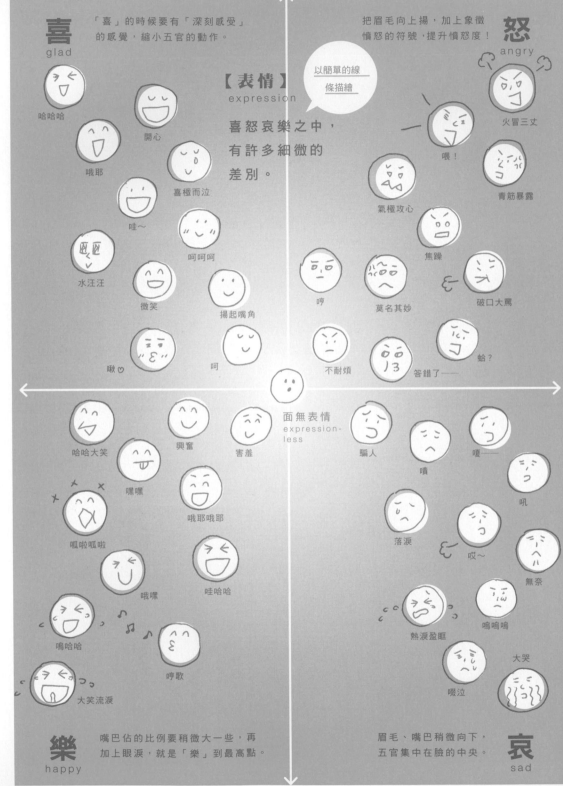

【動作】
action

以簡單的線條描繪

加上四肢的動作，
表現更加豐富。

喜愛　　蹺腳　　搞笑　　驚訝　　反問

拒絕　　咬手帕　　倒立　　跳躍　　小跳步

滑落　　正坐　　站著睡覺　　吃　　跪下

請把女兒嫁給我

睡覺　　伸展　　跑步　　萬歲！　　無力

大法師　　沮喪　　不知所措　　沉思　　喝醉

【嬰兒】
baby

掌握特徵
加以區別

嬰兒的臉與身體都要圓圓的。
如果要強調女孩的感覺，
可以加上頭髮與蝴蝶結。

臉 face

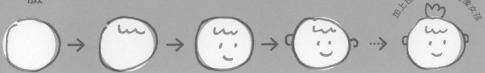

加上包子頭，感覺更像女孩

全身 figure

前面　　　　側面　　　　後面

屁股翹翹的，
很可愛

各種髮型 hairstyle

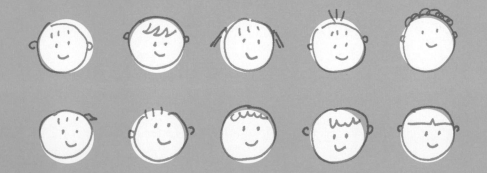

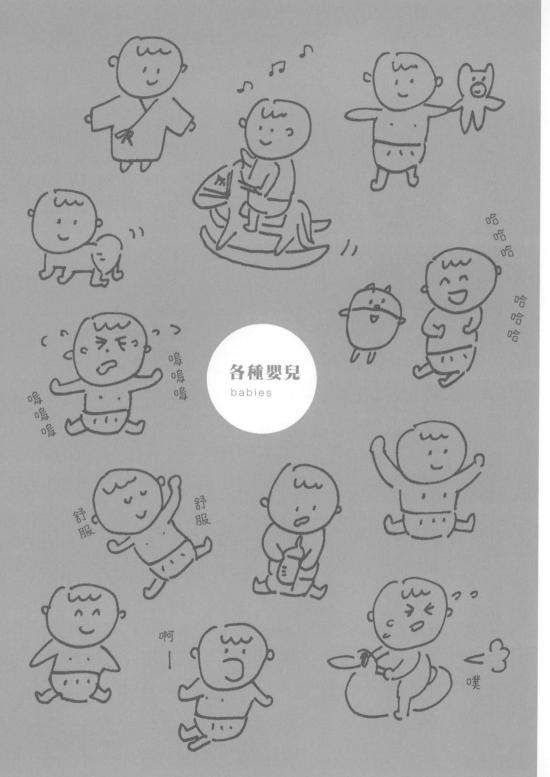

各種嬰兒
babies

【男孩】
boy

掌握特徵
加以區別

小男孩的臉要畫圓一點，隨著年紀增加，慢慢把臉拉長。頭與身體的比例會影響看起來的年紀。

臉 face

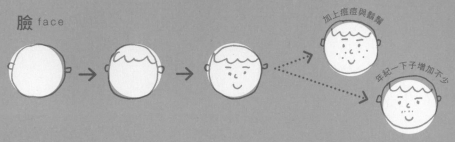

加上痘痘與鬍鬚

年紀一下子增加不少

全身 figure

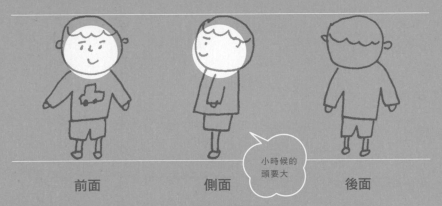

小時候的頭要大

前面　　　　　側面　　　　　後面

各種髮型 hairstyle

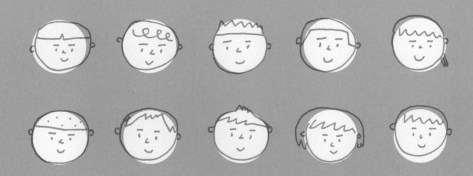

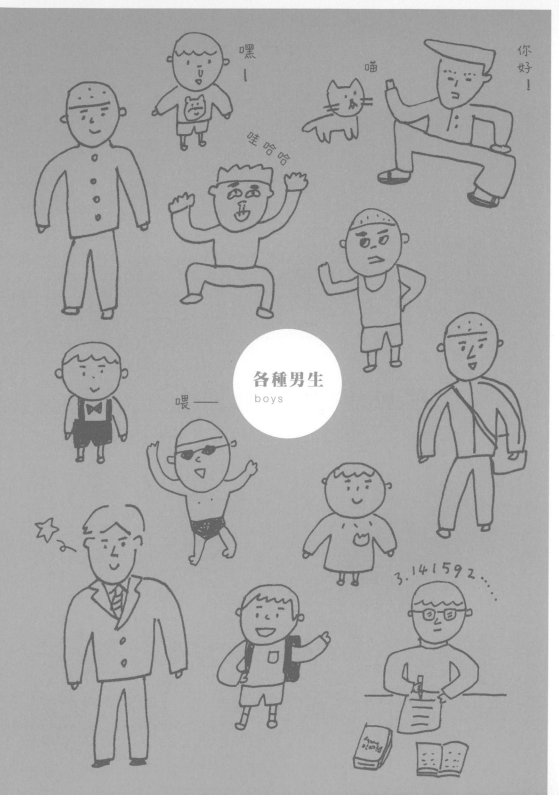

各種男生
boys

【**女孩**】
girl

掌握特徵
加以區別

只要稍微改變一下髮型，就可以創造
不同的個性。頭與身體的比例會影響
看起來的年紀。

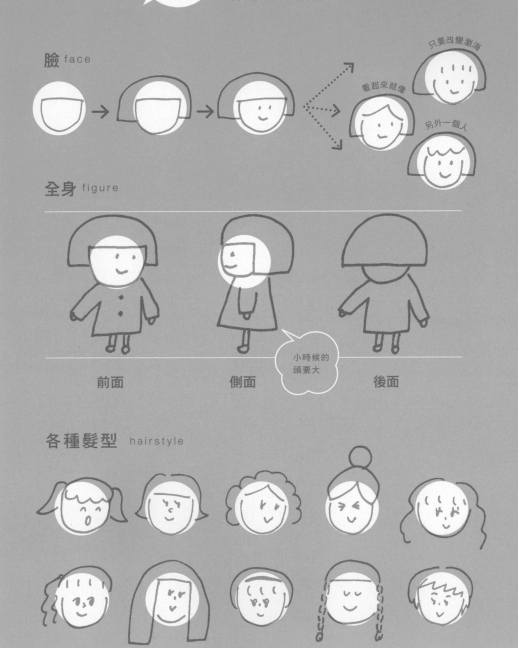

臉 face

只要改變瀏海

看起來就像

另外一個人

全身 figure

前面　　　　　　側面　　　　　　後面

小時候的
頭要大

各種髮型 hairstyle

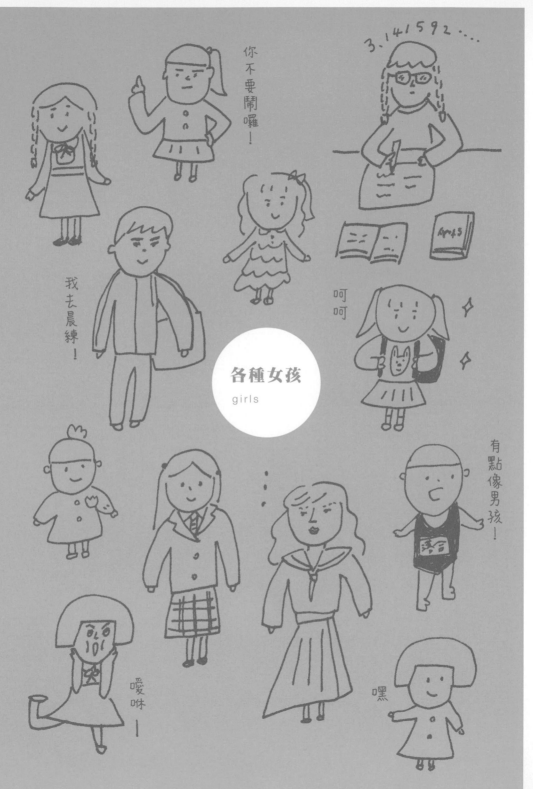

各種女孩
girls

【男人】
man

掌握特徵
加以區別

留意對方的體型。
肩膀寬，看起來會像運動員；
肩膀窄，則比較纖瘦。

臉 face

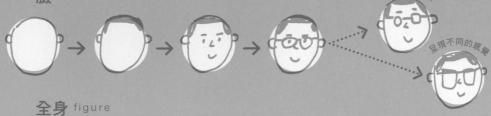

改變眼鏡形狀

呈現不同的感覺

全身 figure

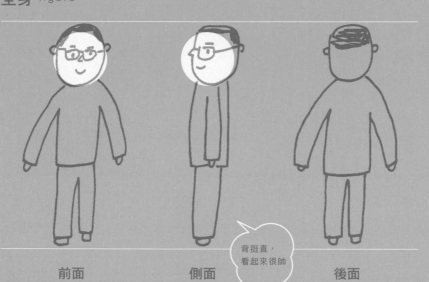

前面　　　　　側面　　　　　後面

背挺直，
看起來很帥

各種髮型 hairstyle

各種鬍鬚 mustache

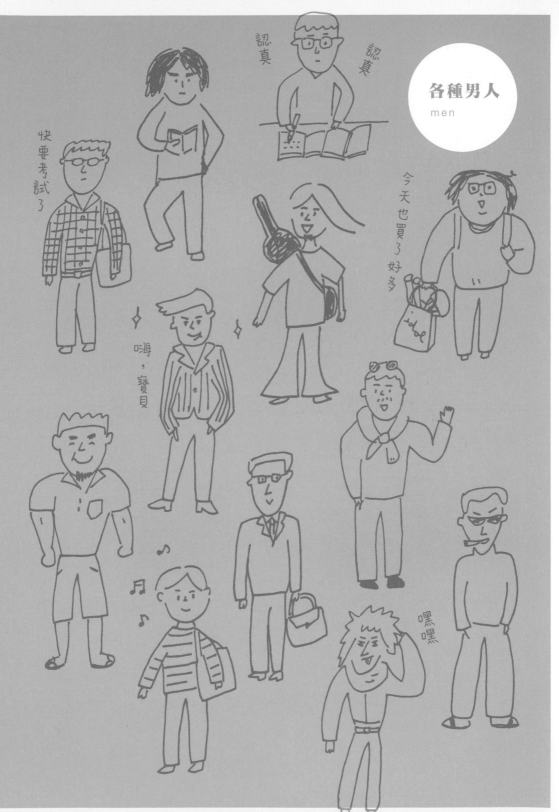

各種男人
men

【女人】
woman

掌握特徵
加以區別

改變髮型、增減眉毛與睫毛，
會呈現不同的感覺。也可以露
出一些肌膚，看起來更性感。

臉 face

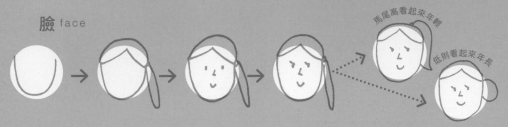

馬尾高看起來年輕

低則看起來年長

全身 figure

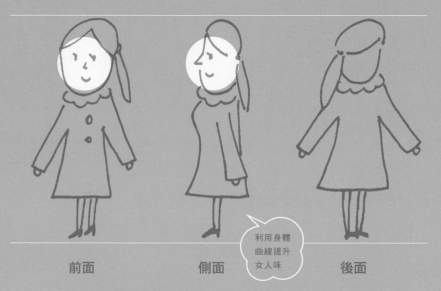

前面　　　　　側面　　　　　後面

利用身體
曲線提升
女人味

各種髮型 hairstyle

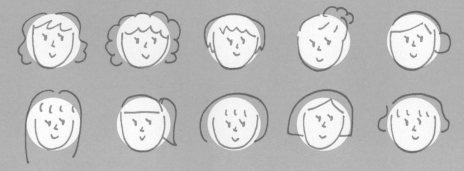

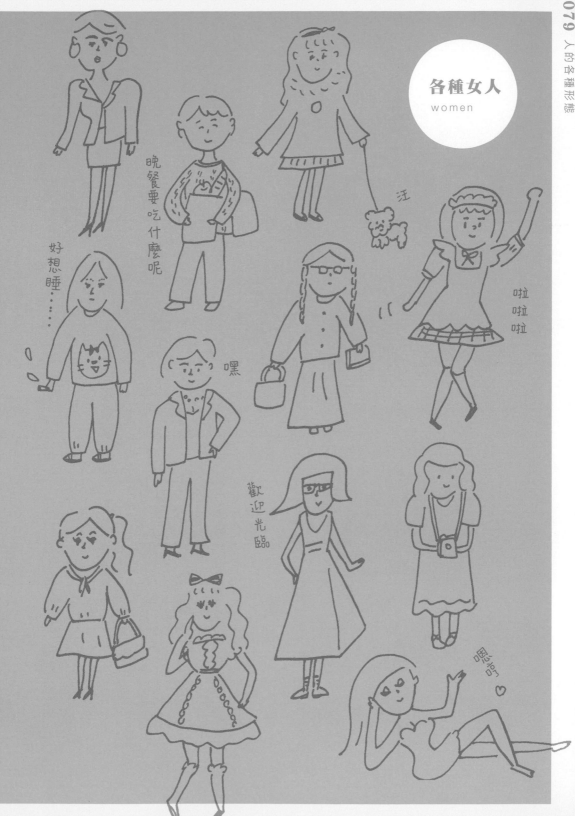

各種女人
women

晚餐要吃什麼呢

汪

啦啦啦

好想睡……

嘿

歡迎光臨

嗯哼

【老爺爺】
elderly man

掌握特徵
加以區別

畫出法令紋與魚尾紋，還有嘴巴下方
的皺紋，看起來會更年長。

臉 face

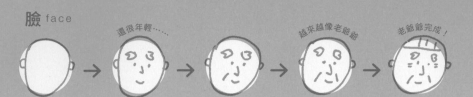

還很年輕⋯⋯　　越來越像老爺爺　　老爺爺完成！

全身 figure

稍微有些
駝背

前面　　　　　　　側面　　　　　　　後面

各種髮型 hairstyle

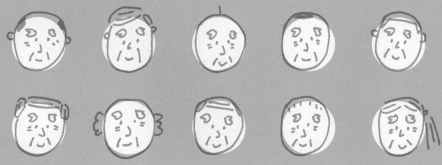

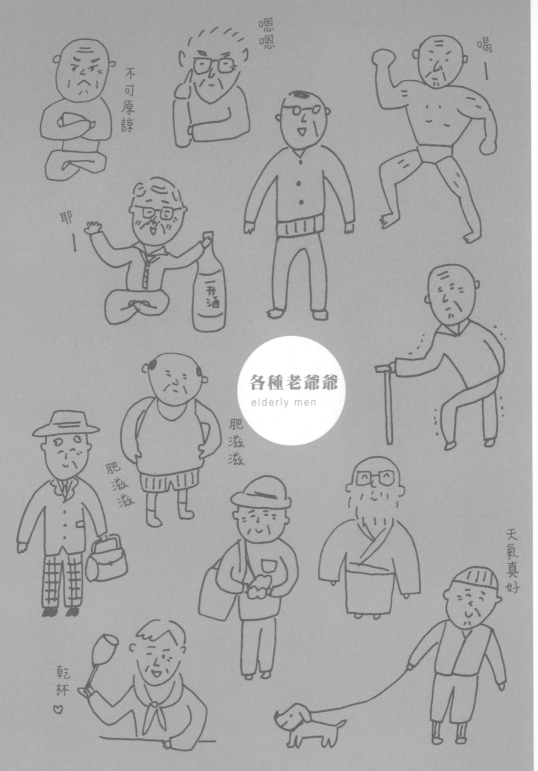

各種老爺爺
elderly men

【老奶奶】
elderly woman

頭髮要稍短，把長頭髮畫成下垂的包頭。加上一條法令紋，就能增加看起來的年紀。

臉 face

還很年輕……　越來越像老奶奶　老奶奶完成！

全身 figure

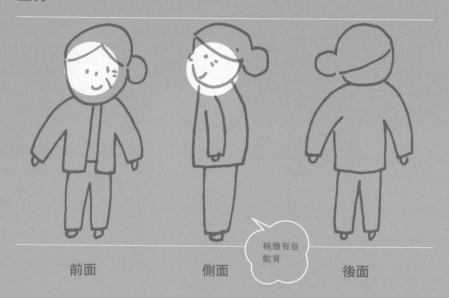

前面　　　　　側面　　　　　後面

稍微有些駝背

各種髮型 hairstyle

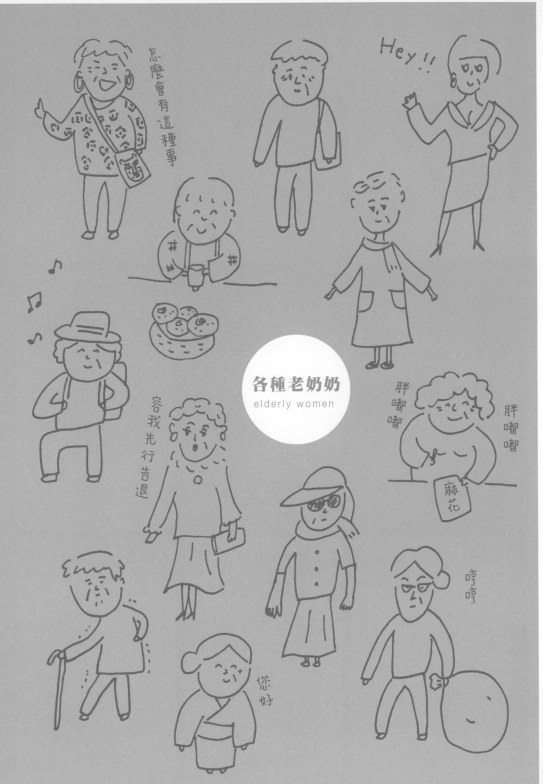

【播報員】
newscaster

【醫師】
medical
doctor

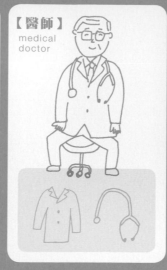

【日本料理廚師】
itamae

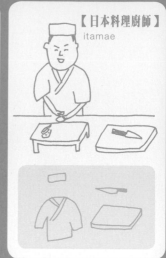

確實描繪
服裝與物品

人
human

職業
occupations

運用與職業有關
的服裝與配件，
呈現工作內容。

【插畫家】
illustrator

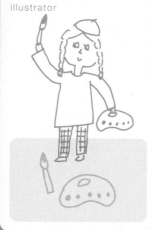

【太空人】
astronaut

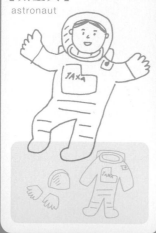

【電影導演】
film
director

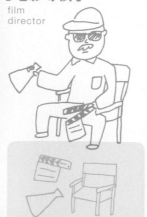

【OL】
female
office
worker

【歌手】
singer

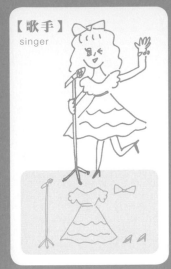

【學校教師】
school teacher

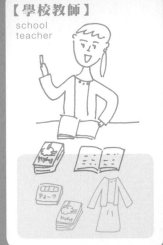

【攝影師】
photographer

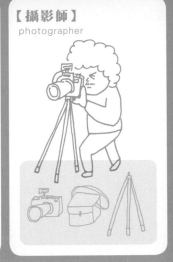

【護理師】
nurse

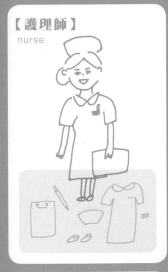

【空服員】
cabin attendant

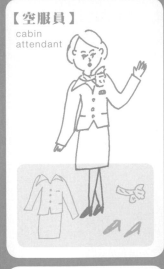

【警察】
police officer

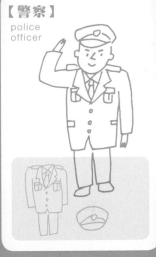

【西洋料理廚師】
cook

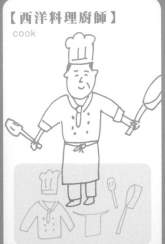

【高爾夫球選手】
golfer

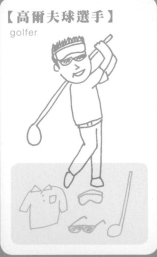

【便利商店店員】
convenience-store clerk

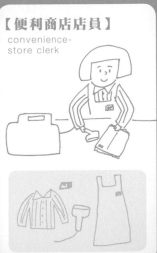

【法官】
judge

【作家】
writer
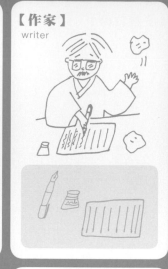

【足球選手】
footballer
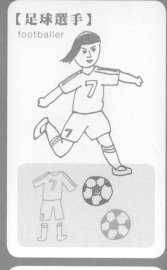

【上班族】
office worker
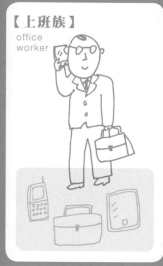

【自衛隊隊員】
self-defense-official
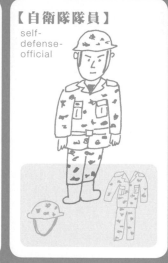

【消防隊員】
firefighter
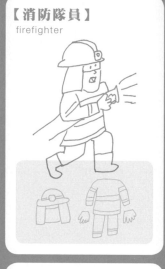

【送報生】
newsboy
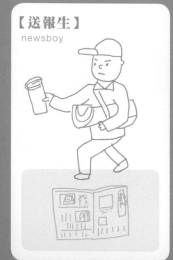

【政治家】
politician
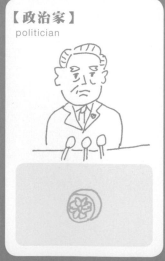

【園藝家】
landscape gardener
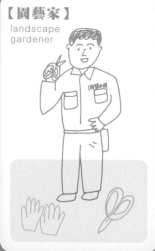

【木匠】
carpenter

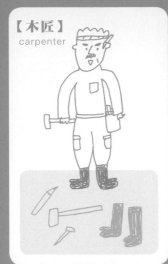

【計程車司機】
taxi driver

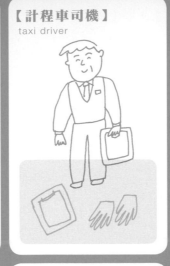

【貨運司機】
home delivery driver

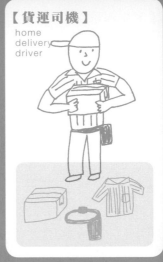

【中華料理廚師】
chinese culinarian

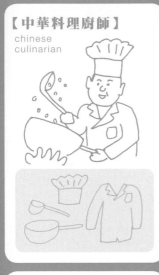

【設計師】
designer

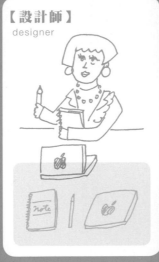

【網球選手】
tennis player

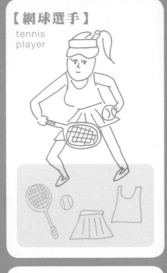

【電車駕駛員】
motorman

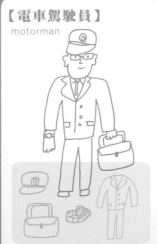

【農夫】
farmer

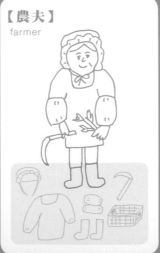

【機師】
pilot

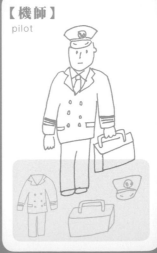

【公車司機】
bus
driver

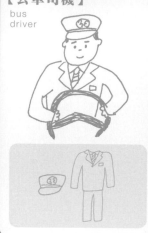

【西點主廚】
patissier

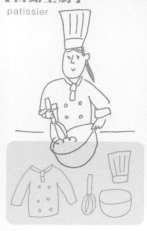

【花店老闆】
florist

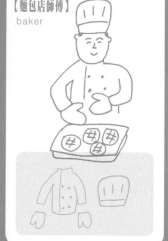

【麵包店師傅】
baker

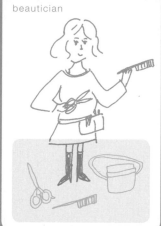

【美容師】
beautician

【編輯】
editor

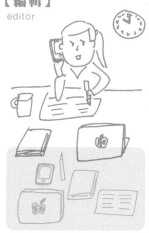

【飯店人員】
hotel
staff

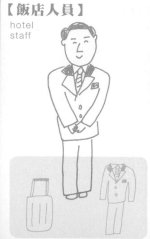

【魔術師】
magician

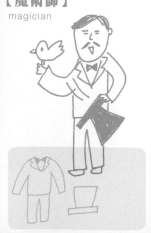

【相聲演員】
Manzai-shi

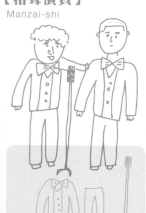

【模特兒】
model

【蔬果店老闆】
green grocer

【棒球選手】
baseball player

【幼稚園老師】
kindergarten teacher

【落語家 *】
Rakugo storyteller

【相撲選手】
Sumo wrestler

【漁夫】
fisherman

【伐木工人】
forestry worker

【賽車選手】
race driver

* 「落語」是日本的傳統表演藝術，通常由一人在台上說笑話或故事，類似中國的單口相聲。

人 偉大人物—日本歷史人物

human great personages – historical personages in Japan

掌握髮型、表情與服裝特徵。

【天草四郎】

【井伊直弼】

【石田三成】

【一休宗純】

【伊能忠敬】

【井原西鶴】

【大久保利通】

【織田信長】

【春日局】

【木戶孝允】

【後白河法皇】

【後醍醐天皇】

【西行】

【西鄉隆盛】

【坂本龍馬】

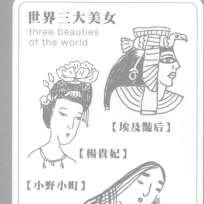
世界三大美女
three beauties of the world
【埃及豔后】
【楊貴妃】
【小野小町】

【沙勿略】

【親鸞】

【菅原道真】

【杉田玄白】

【千利休】

【平清盛】

觀察臉部，掌握特徵。
確實描繪髮型與配件。

【平將門】

【高杉晉作】

【伊達政宗】

【德川家康】

【德川光圀】

【德川吉宗】

【豐臣秀吉】

【日蓮】

【土方歲三】

【卑彌呼】

【平賀源內】

【藤原道長】

【培理】

【弁慶】

【北條政子】

佐賀七賢
seven wisemen in Saga

【副島種臣】
【佐野常民】
【大木喬任】
【大隈重信】　【江藤新平】　【島義勇】　【鍋島直正】

【松尾芭蕉】

【源賴朝】
【宮本武藏】

【本居宣長】

【吉田松陰】

【板垣退助】

日幣紙鈔上的名人
people on Japan banknote

【伊藤博文】

【岩倉具視】

【聖德太子】

【高橋是清】

【夏目漱石】

P.94
也會看到
我喔！

【新渡戶稻造】

【二宮尊德】

【樋口一葉】

【福澤諭吉】

【野口英世】

人 偉大人物—音樂家

human great personages – musicians

掌握髮型、表情與服裝特徵。

【卡拉揚】

【顧爾德】

【西貝流士】

【舒伯特】

【舒曼】

【蕭邦】

【斯特拉文斯基】

【史麥塔納】

【瀧廉太郎】

【柴可夫斯基】

【德弗札克】

【德布西】

【海頓】

【巴哈】

【韋瓦第】

【普契尼】

【布拉姆斯】

【貝多芬】

【馬勒】

【莫札特】

【拉維】

【拉赫曼尼諾夫】

【李斯特】

【華格納】

人 偉大人物—文豪
日本的
human　great personages – great writers in Japan

【芥川龍之介】

【有島武郎】

【石川啄木】

【泉鏡花】

【尾崎紅葉】

【大佛次郎】

【川端康成】

【小泉八雲】

【幸田露伴】

【坂口安吾】

【志賀直哉】

【島崎藤村】

【太宰治】

【谷崎潤一郎】

【田山花袋】

【永井荷風】

【中原中也】

【夏目漱石】
P.92 也會看到我喔！

【萩原朔太郎】

【二葉亭四迷】

【正岡子規】

【三島由紀夫】

【宮沢賢治】

【武者小路實篤】

【森鷗外】

偉大人物—畫家

human great personages – artist painters

【安迪·沃荷】

【亨利·盧梭】

【野口勇】

【歌川廣重】

【岡本太郎】

【葛飾北齋】

【克林姆】

【高更】

【梵谷】

【哥雅】

【夏卡爾】

【塞尚】

【雪舟】

【達利】

【杜象】

【德拉克羅瓦】

【巴斯奇亞】

【畢卡索】

【藤田嗣治】

【馬蒂斯】

【馬奈】

【曼·雷】

【米開朗基羅】

【米勒】

【孟克】

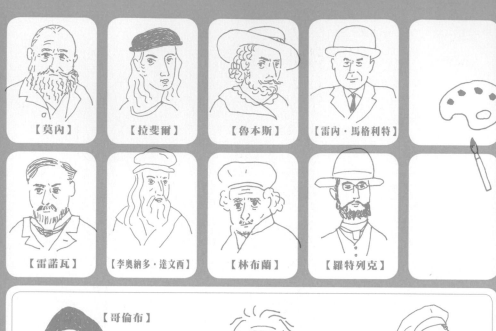

【莫內】　【拉斐爾】　【魯本斯】　【雷內・馬格利特】

【雷諾瓦】　【李奧納多・達文西】　【林布蘭】　【羅特列克】

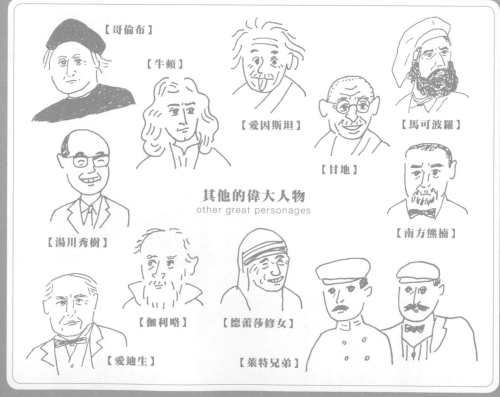

【哥倫布】
【牛頓】
【愛因斯坦】
【馬可波羅】
【甘地】
【湯川秀樹】
【南方熊楠】
其他的偉大人物
other great personages
【伽利略】
【德蕾莎修女】
【愛迪生】
【萊特兄弟】

植物
plants

📝 樹木
trees

📝 木本植物的花
flowering trees

📝 草本植物的花
flowering plants

📝 其他（海藻／仙人掌／食蟲植物／多肉植物…）
various plants

植物
plants

樹木
trees

以樹幹的顏色與粗細、
葉子的顏色來區別樹木
的種類。

闊葉樹的葉子
面積較大。

【樹木】
tree

即使是很簡單的圖，
也可以分為闊葉樹或
針葉樹。

樹幹

圓形樹木
（闊葉樹）

針葉樹的葉子
如針一般。

三角形樹木
（針葉樹）

【樹林】
grove

樹木之間保持間距，
葉子部份要簡單俐落。

【森林】
woods

請畫成枝葉茂密的樣子，
並縮短間距。

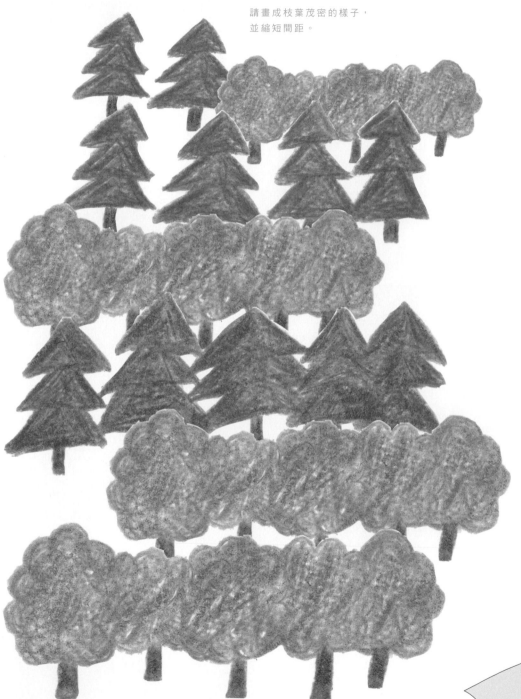

試著描繪各種形狀的樹木

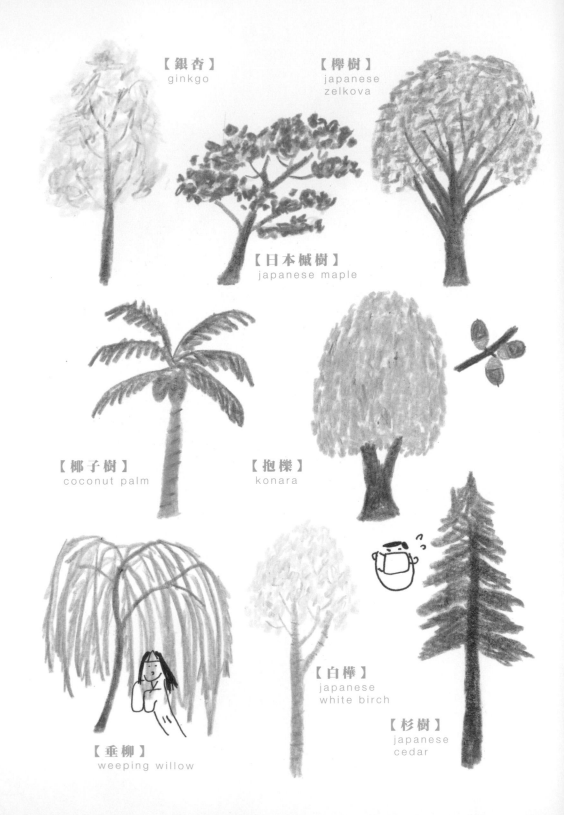

【銀杏】
ginkgo

【欅樹】
japanese
zelkova

【日本槭樹】
japanese maple

【椰子樹】
coconut palm

【抱櫟】
konara

【白樺】
japanese
white birch

【垂柳】
weeping willow

【杉樹】
japanese
cedar

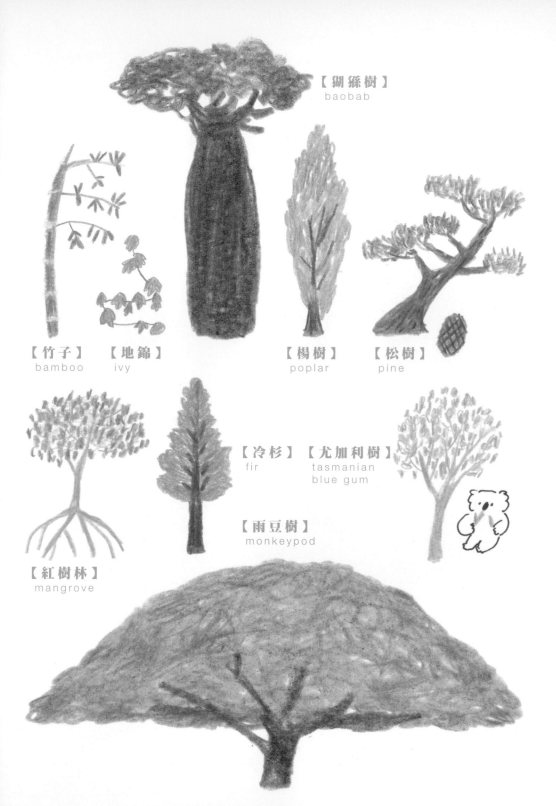

【猢猻樹】
baobab

【竹子】　【地錦】
bamboo　　ivy

【楊樹】　【松樹】
poplar　　pine

【冷杉】【尤加利樹】
fir　　tasmanian
　　　　blue gum

【雨豆樹】
monkeypod

【紅樹林】
mangrove

植物
plants

木本植物的花
flowering trees

由於許多花的外觀極為類似，可以用花瓣形狀來區別。

【繡球花】
hydrangea

【梅花】
japanese apricot

【桂花】
fragrant olive

【櫻花】
cherry

【梔子花】
gardenia

【茶梅】
sasanqua

【丁香花】
daphne

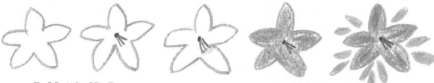

【杜鵑花】
azalea

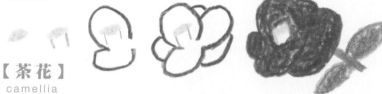

【茶花】
camellia

【銀柳】
pussy willow

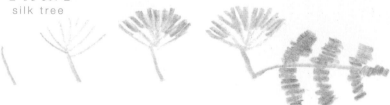

【合歡】
silk tree

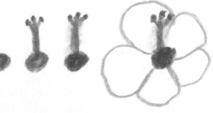

【木槿】
hibiscus

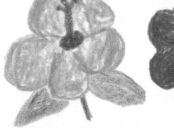

木槿花不只有紅色哦！

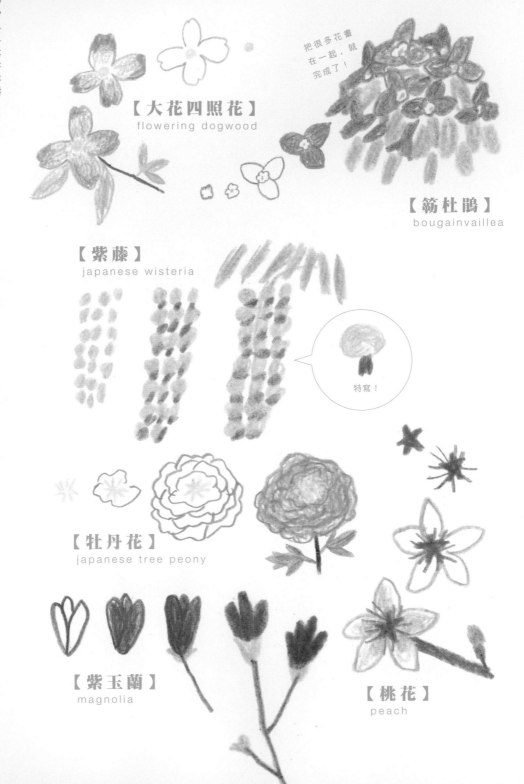

【大花四照花】
flowering dogwood

把很多花畫
在一起，就
完成了！

【篦杜鵑】
bougainvaillea

【紫藤】
japanese wisteria

特寫！

【牡丹花】
japanese tree peony

【紫玉蘭】
magnolia

【桃花】
peach

植物
plants

草本植物的花
flowering plants

除了花，還要掌握
葉子形狀的特徵。

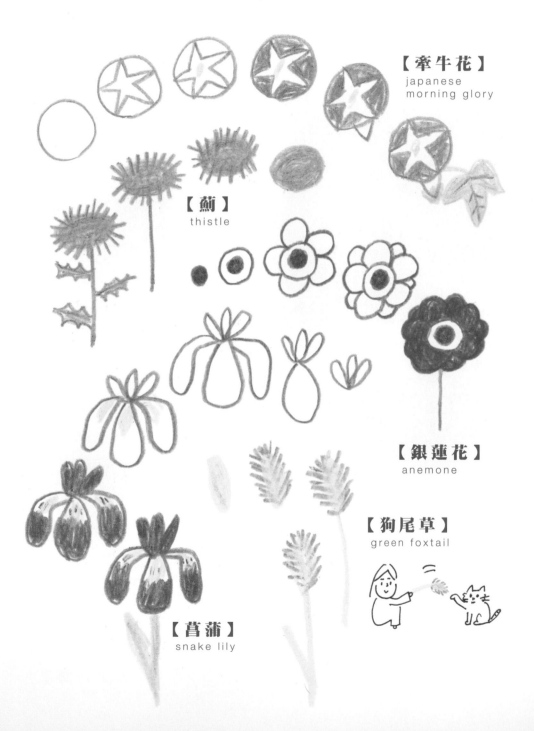

【牽牛花】
japanese
morning glory

【薊】
thistle

【銀蓮花】
anemone

【狗尾草】
green foxtail

【菖蒲】
snake lily

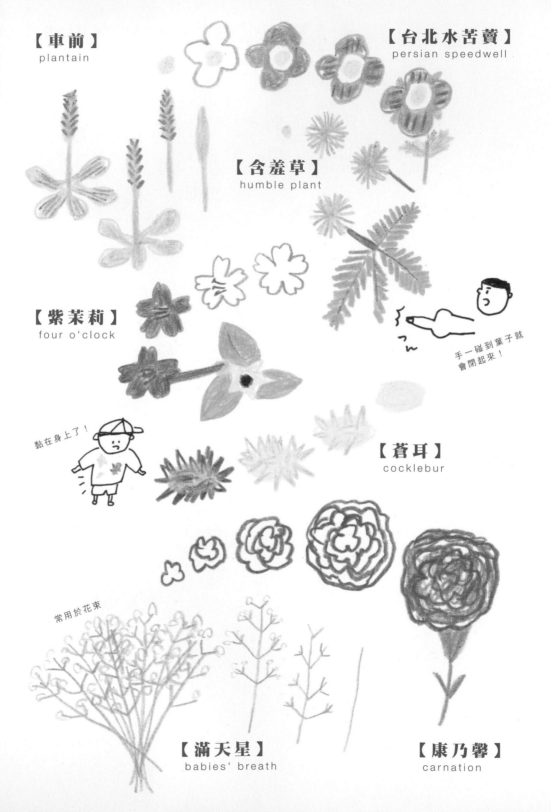

【車前】
plantain

【台北水苦蕒】
persian speedwell

【含羞草】
humble plant

【紫茉莉】
four o'clock

手一碰到葉子就
會閉起來！

黏在身上了！

【蒼耳】
cocklebur

常用於花束

【滿天星】
babies' breath

【康乃馨】
carnation

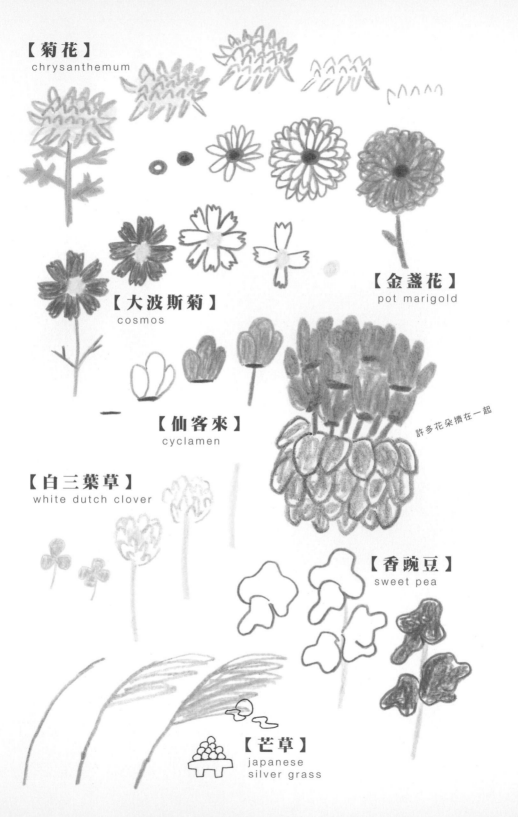

【菊花】
chrysanthemum

【大波斯菊】
cosmos

【金盞花】
pot marigold

【仙客來】
cyclamen

許多花朵擠在一起

【白三葉草】
white dutch clover

【香豌豆】
sweet pea

【芒草】
japanese
silver grass

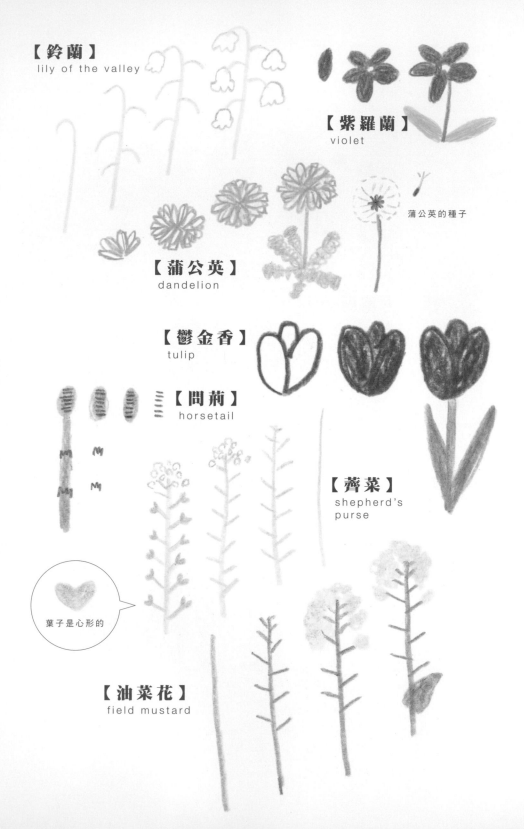

【鈴蘭】
lily of the valley

【紫羅蘭】
violet

蒲公英的種子

【蒲公英】
dandelion

【鬱金香】
tulip

【問荊】
horsetail

【薺菜】
shepherd's
purse

葉子是心形的

【油菜花】
field mustard

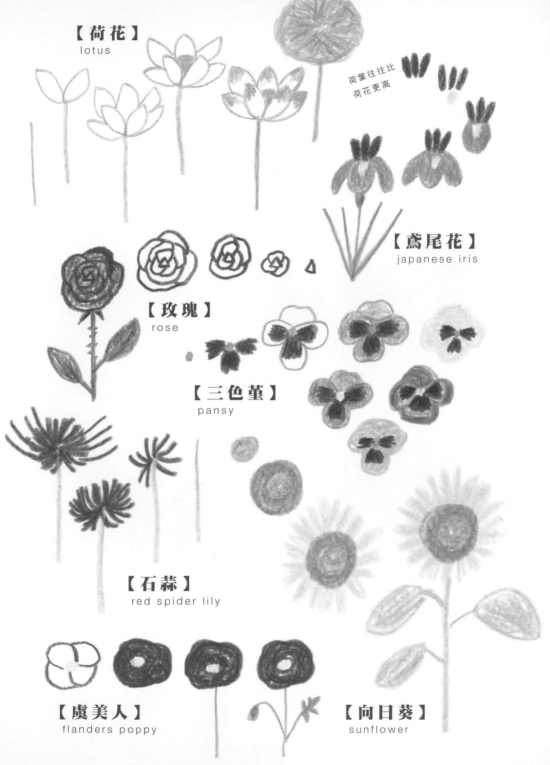

【荷花】
lotus

荷葉往往比
荷花更高

【鳶尾花】
japanese iris

【玫瑰】
rose

【三色堇】
pansy

【石蒜】
red spider lily

【虞美人】
flanders poppy

【向日葵】
sunflower

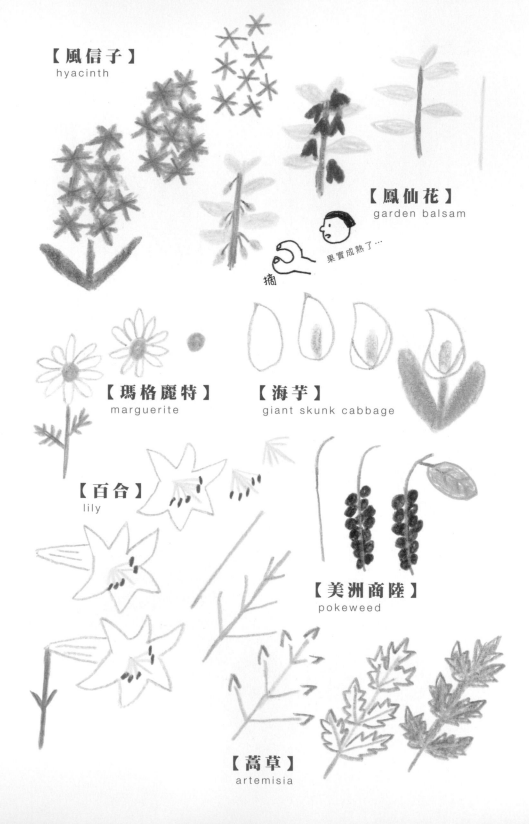

【風信子】
hyacinth

【鳳仙花】
garden balsam

摘　果實成熟了⋯

【瑪格麗特】
marguerite

【海芋】
giant skunk cabbage

【百合】
lily

【美洲商陸】
pokeweed

【蒿草】
artemisia

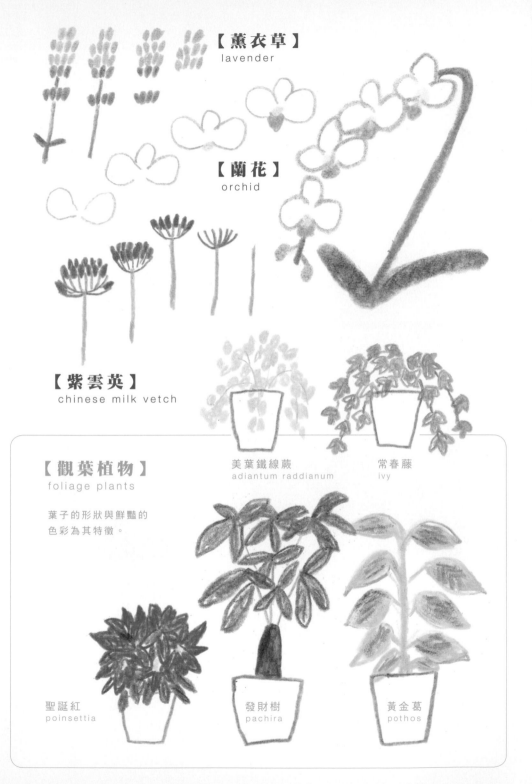

【薰衣草】
lavender

【蘭花】
orchid

【紫雲英】
chinese milk vetch

美葉鐵線蕨
adiantum raddianum

常春藤
ivy

【觀葉植物】
foliage plants

葉子的形狀與鮮豔的
色彩為其特徵。

聖誕紅
poinsettia

發財樹
pachira

黃金葛
pothos

其他 （海藻／仙人掌／食蟲植物／多肉植物…）
various plants

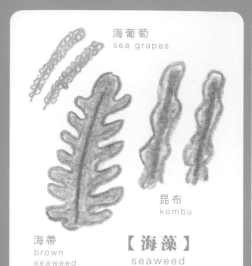

海葡萄
sea grapes

昆布
kombu

海帶
brown
seaweed

【海藻】
seaweed

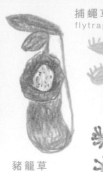

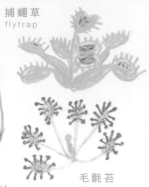

捕蠅草
flytrap

豬籠草
sarawak's
pitcher plant

毛氈苔
dorosera
rotundifolia

【食蟲植物】
insectivorous plants

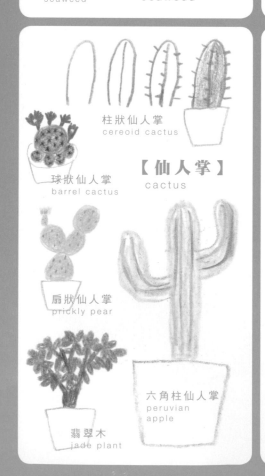

柱狀仙人掌
cereoid cactus

球狀仙人掌
barrel cactus

【仙人掌】
cactus

扇狀仙人掌
prickly pear

六角柱仙人掌
peruvian
apple

翡翠木
jade plant

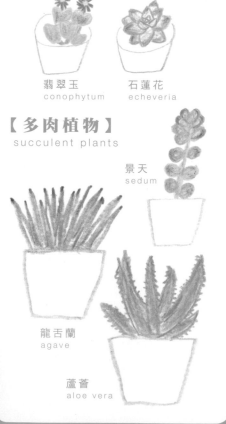

翡翠玉
conophytum

石蓮花
echeveria

【多肉植物】
succulent plants

景天
sedum

龍舌蘭
agave

蘆薈
aloe vera

食物

foods

- 水果
- 蔬菜
- 料理
- 點心
- 飲料
- 其他（下酒小菜／罐頭）

食物　水果

foods　*fruits*

畫出漂亮曲線，看起來就很新鮮、扎實。

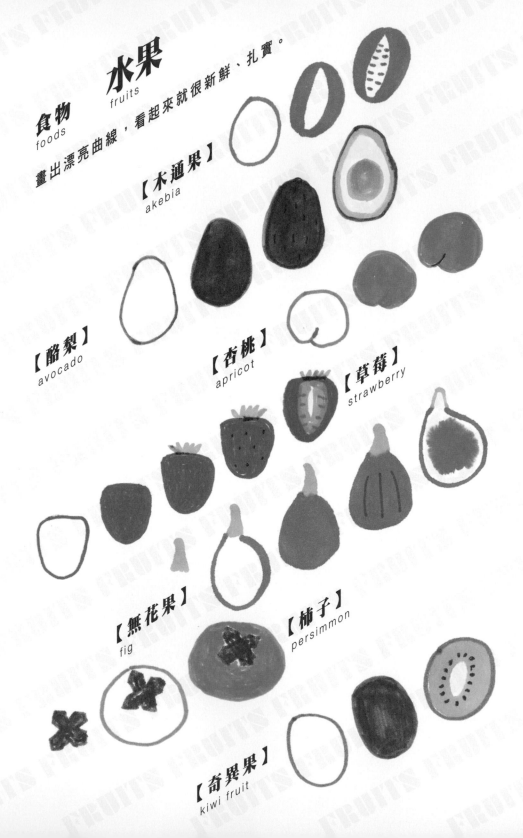

【木通果】
akebia

【酪梨】
avocado

【杏桃】
apricot

【草莓】
strawberry

【無花果】
fig

【柿子】
persimmon

【奇異果】
kiwi fruit

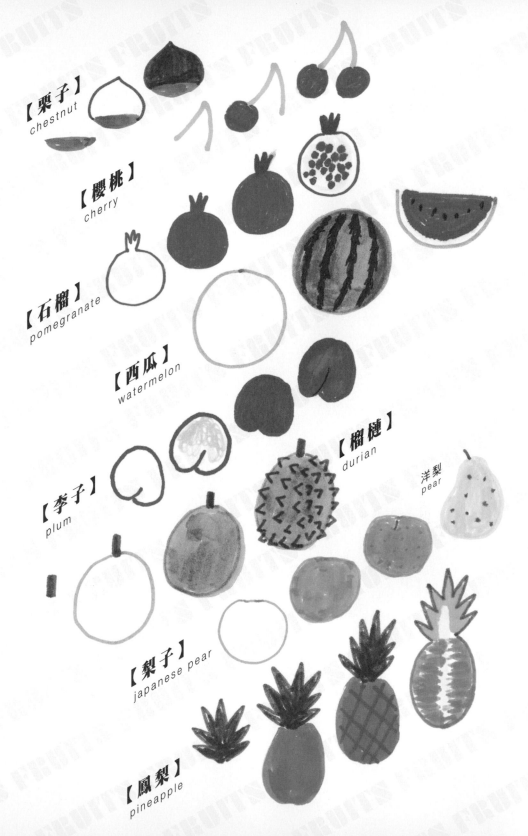

【栗子】
chestnut

【櫻桃】
cherry

【石榴】
pomegranate

【西瓜】
watermelon

【李子】
plum

【榴槤】
durian

洋梨
pear

【梨子】
japanese pear

【鳳梨】
pineapple

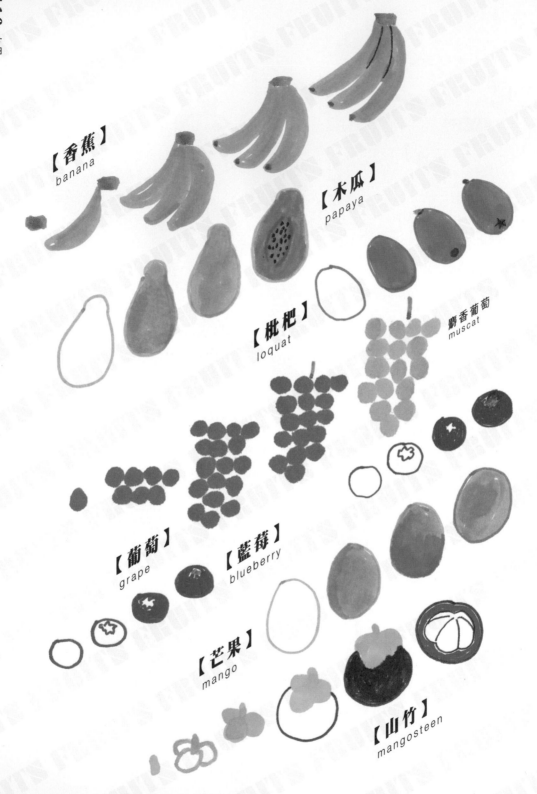

【香蕉】
banana

【木瓜】
papaya

【枇杷】
loquat

麝香葡萄
muscat

【葡萄】
grape

【藍莓】
blueberry

【芒果】
mango

【山竹】
mangosteen

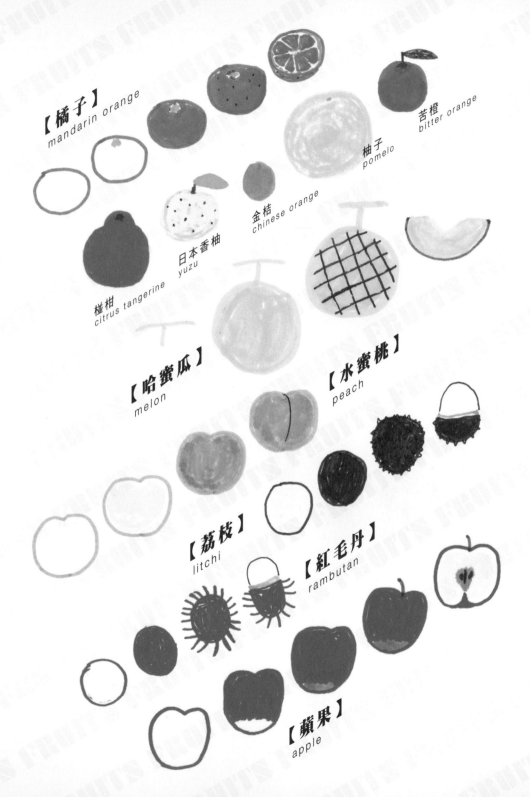

【橘子】
mandarin orange

苦橙
bitter orange

柚子
pomelo

金桔
chinese orange

日本香柚
yuzu

椪柑
citrus tangerine

【哈蜜瓜】
melon

【水蜜桃】
peach

【荔枝】
litchi

【紅毛丹】
rambutan

【蘋果】
apple

食物
foods

蔬菜
vegetables

明確描繪凹凸處與枝葉，
就能創造立體感。

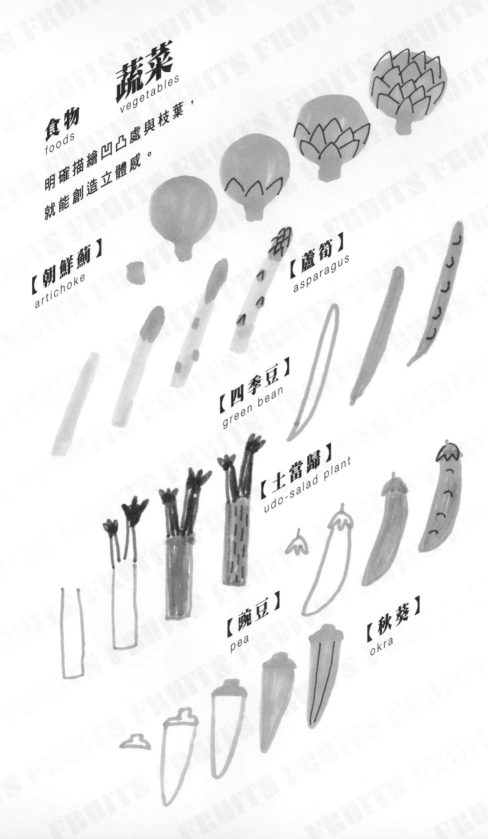

【朝鮮薊】
artichoke

【蘆筍】
asparagus

【四季豆】
green bean

【土當歸】
udo-salad plant

【豌豆】
pea

【秋葵】
okra

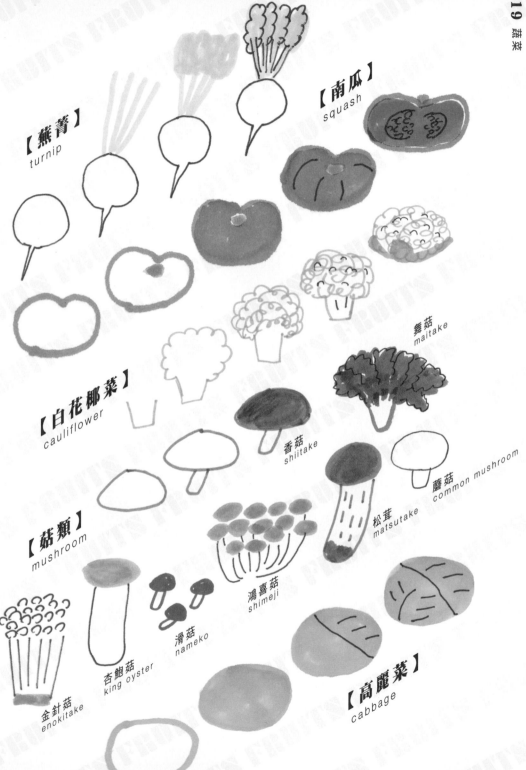

【蕪菁】
turnip

【南瓜】
squash

舞菇
maitake

【白花椰菜】
cauliflower

香菇
shiitake

松茸
matsutake

蘑菇
common mushroom

【菇類】
mushroom

鴻喜菇
shimeji

滑菇
nameko

金針菇
enokitake

杏鮑菇
king oyster

【高麗菜】
cabbage

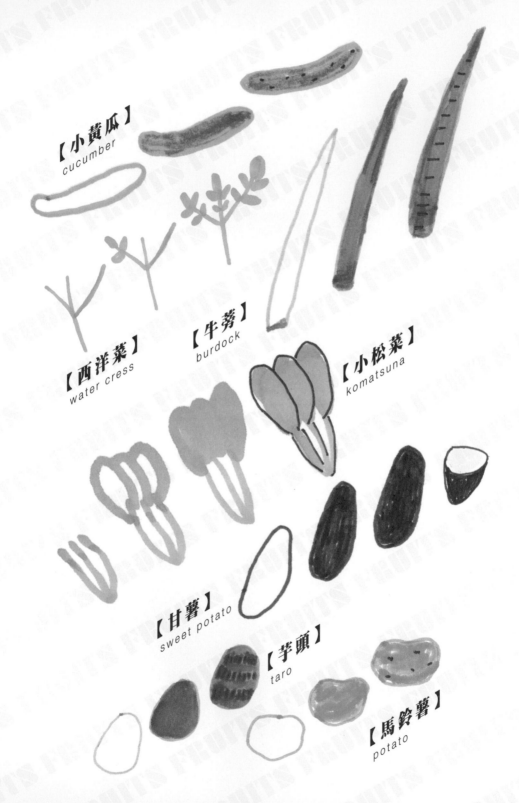

【小黃瓜】
cucumber

【西洋菜】
water cress

【牛蒡】
burdock

【小松菜】
komatsuna

【甘薯】
sweet potato

【芋頭】
taro

【馬鈴薯】
potato

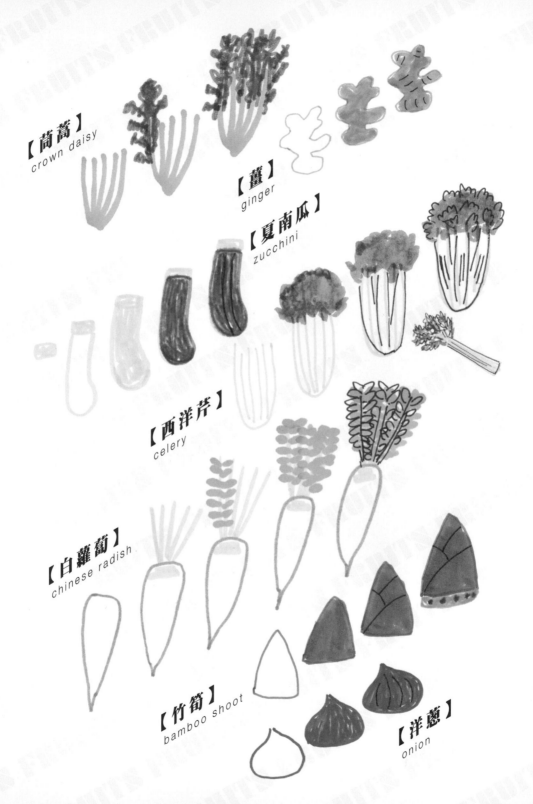

【茼蒿】
crown daisy

【薑】
ginger

【夏南瓜】
zucchini

【西洋芹】
celery

【白蘿蔔】
chinese radish

【竹筍】
bamboo shoot

【洋蔥】
onion

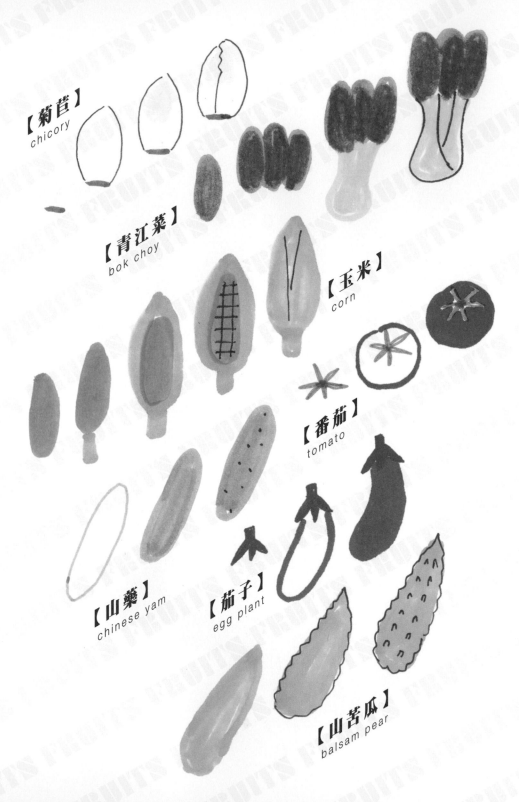

【菊苣】
chicory

【青江菜】
bok choy

【玉米】
corn

【番茄】
tomato

【山藥】
chinese yam

【茄子】
egg plant

【山苦瓜】
balsam pear

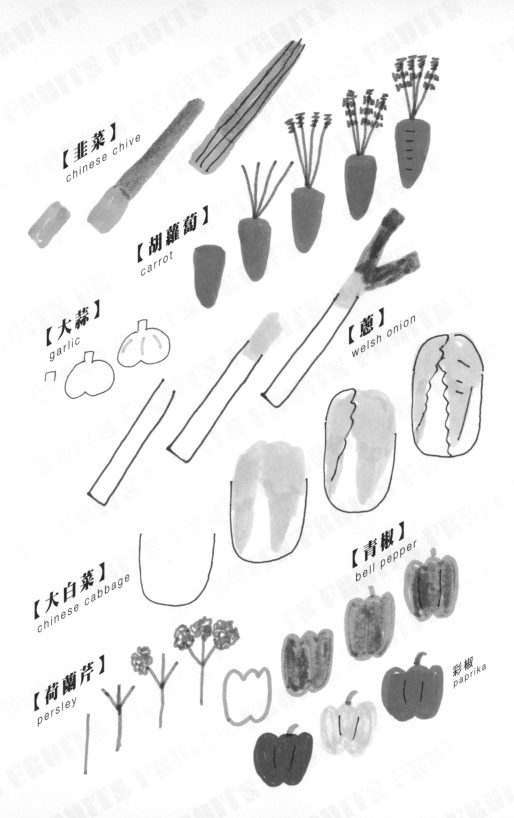

【韭菜】
chinese chive

【胡蘿蔔】
carrot

【大蒜】
garlic

【蔥】
welsh onion

【大白菜】
chinese cabbage

【青椒】
bell pepper

【荷蘭芹】
persley

彩椒
paprika

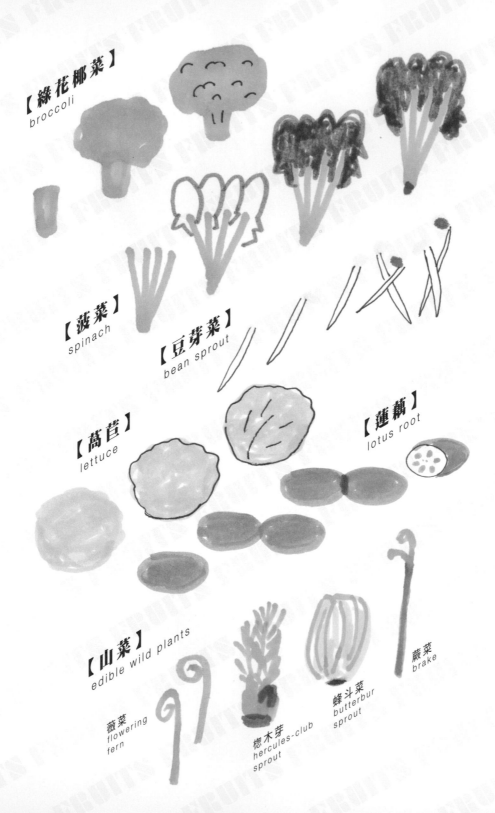

【綠花椰菜】
broccoli

【菠菜】
spinach

【豆芽菜】
bean sprout

【萵苣】
lettuce

【蓮藕】
lotus root

【山菜】
edible wild plants

薇菜
flowering
fern

楤木芽
hercules-club
sprout

蜂斗菜
butterbur
sprout

蕨菜
brake

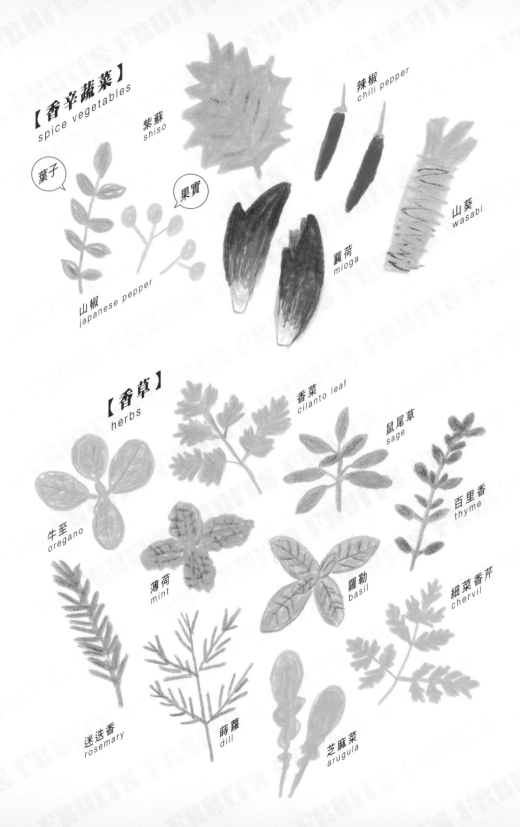

【香辛蔬菜】
spice vegetables

紫蘇
shiso

辣椒
chili pepper

葉子

果實

山椒
japanese pepper

蘘荷
mioga

山葵
wasabi

【香草】
herbs

香菜
cilanto leaf

鼠尾草
sage

百里香
thyme

牛至
oregano

薄荷
mint

羅勒
basil

細菜香芹
chervil

迷迭香
rosemary

蒔蘿
dill

芝麻菜
arugula

食物 　料理
foods　dishes

按照烹調步驟，依序描繪
加入食材的過程。

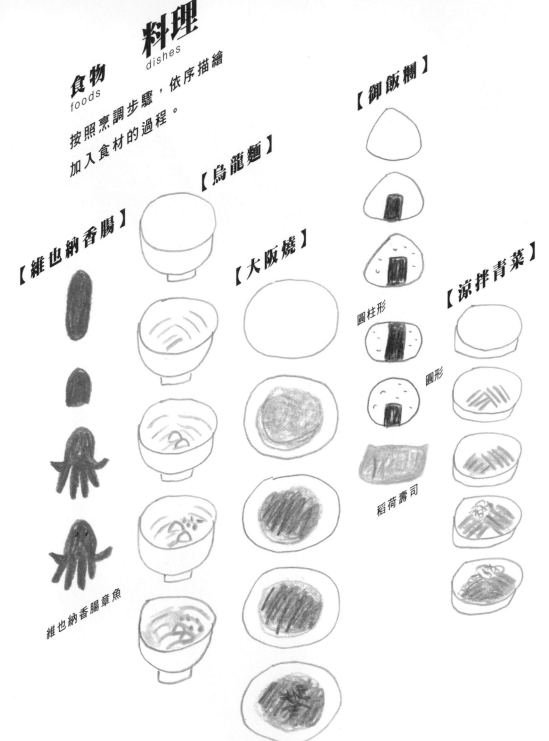

【維也納香腸】

【烏龍麵】

【大阪燒】

【御飯糰】

圓柱形

圓形

稻荷壽司

【涼拌青菜】

維也納香腸章魚

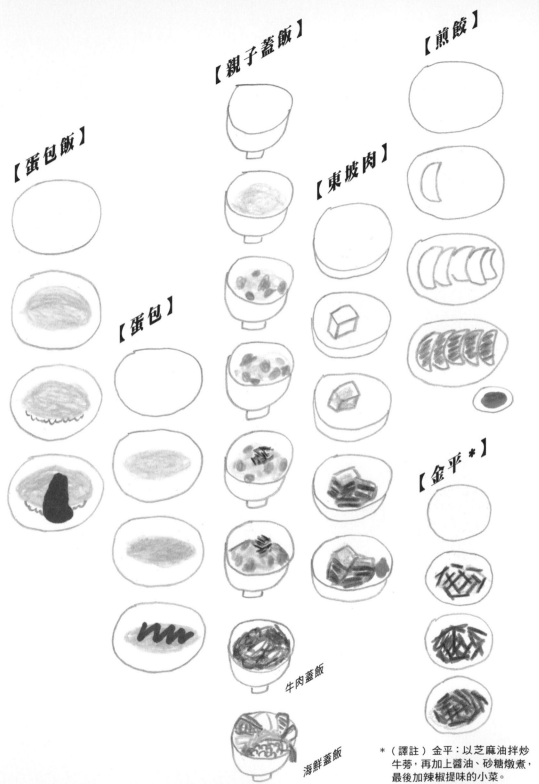

【蛋包飯】

【親子蓋飯】

【煎餃】

【東坡肉】

【蛋包】

【金平 *】

牛肉蓋飯

海鮮蓋飯

* （譯註）金平：以芝麻油拌炒
牛蒡，再加上醬油、砂糖燉煮，
最後加辣椒提味的小菜。

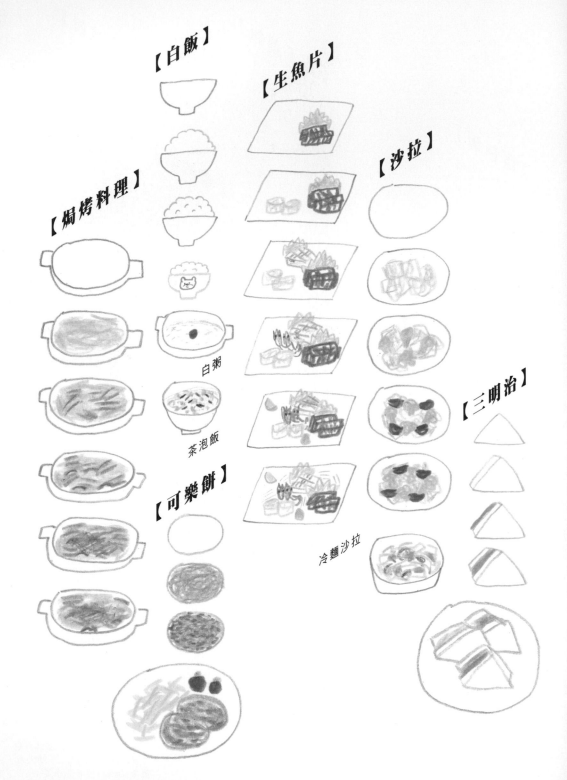

【白飯】

【生魚片】

【沙拉】

【焗烤料理】

白粥

茶泡飯

【三明治】

【可樂餅】

冷麵沙拉

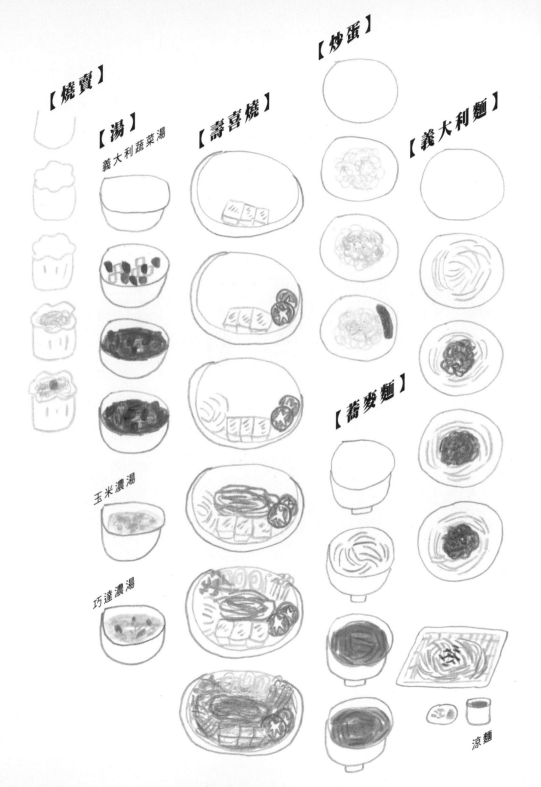

【燒賣】

【湯】
義大利蔬菜湯

【壽喜燒】

【炒蛋】

【義大利麵】

玉米濃湯

巧達濃湯

【蕎麥麵】

涼麵

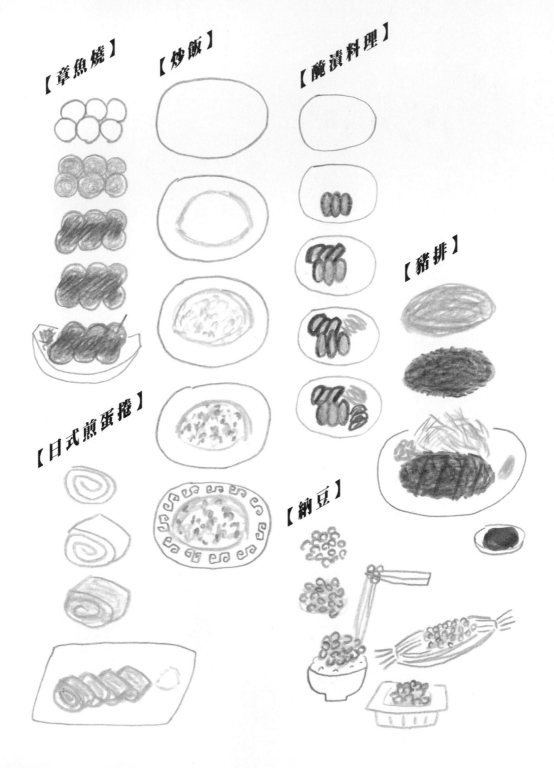

【章魚燒】

【炒飯】

【醃漬料理】

【豬排】

【日式煎蛋捲】

【納豆】

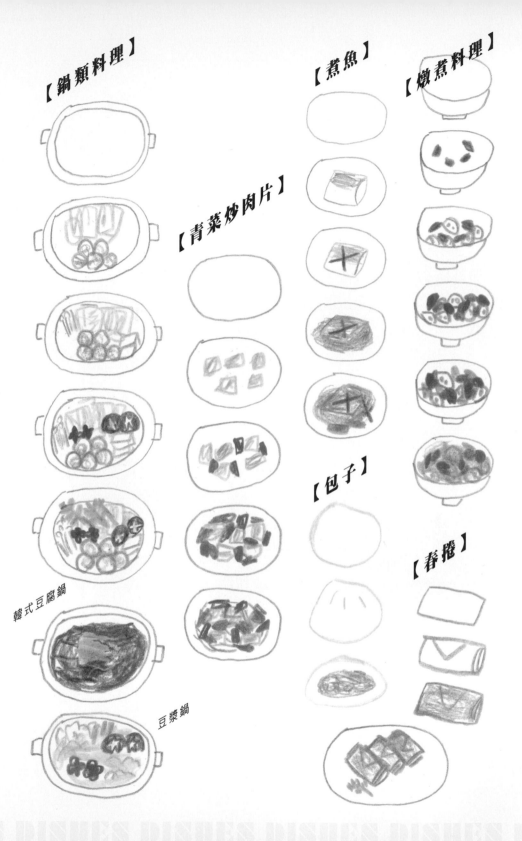

【鍋類料理】

【青菜炒肉片】

【煮魚】

【燉煮料理】

【包子】

【春捲】

韓式豆腐鍋

豆漿鍋

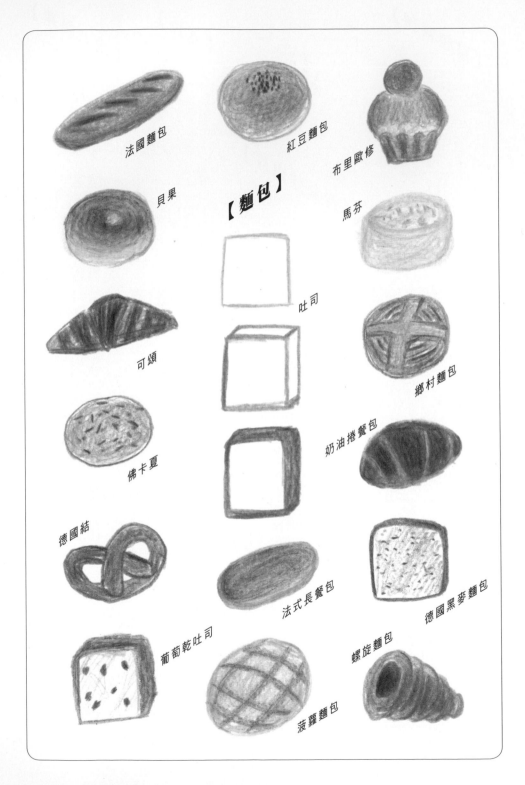

【麵包】

法國麵包

紅豆麵包

布里歐修

貝果

馬芬

吐司

可頌

鄉村麵包

佛卡夏

奶油捲餐包

德國結

法式長餐包

德國黑麥麵包

葡萄乾吐司

菠蘿麵包

螺旋麵包

【中華涼麵】

【抓飯】

【油炸料理】

炸竹莢魚

炸洋蔥圈

炸花枝

炸蝦

【便當】

【漢堡排】

三明治便當

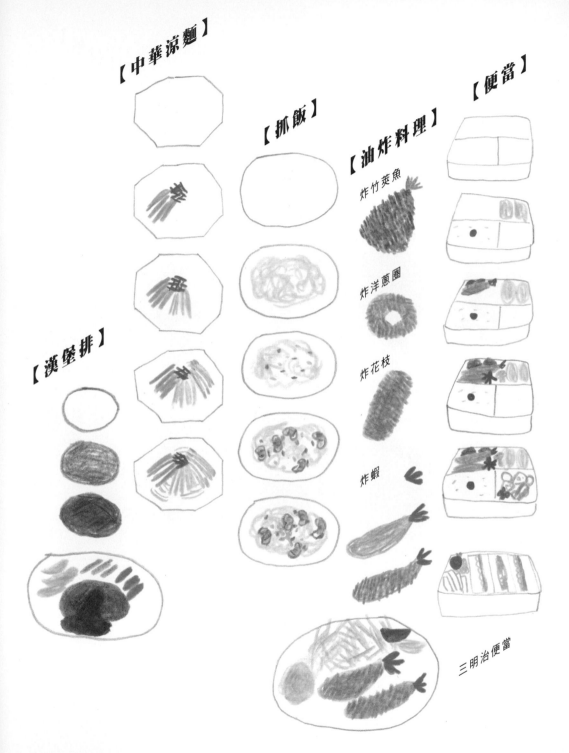

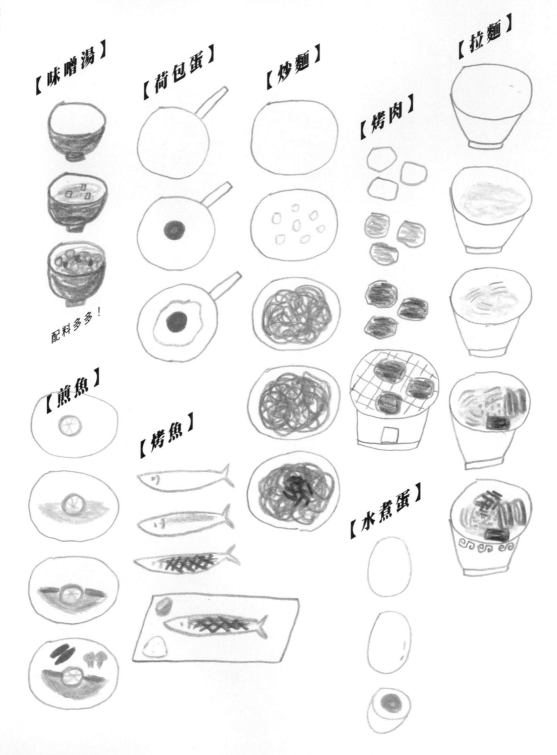

【味噌湯】

配料多多！

【荷包蛋】

【炒麵】

【烤肉】

【拉麵】

【煎魚】

【烤魚】

【水煮蛋】

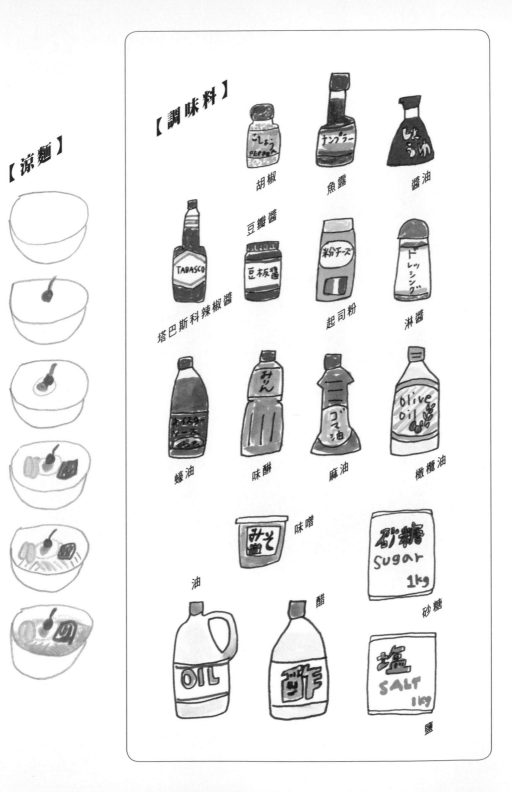

【涼麵】

【調味料】

胡椒　魚露　醤油

豆瓣醬

塔巴斯科辣椒醬　起司粉　淋醬

蠔油　味醂　麻油　橄欖油

味噌

油

醋

砂糖

鹽

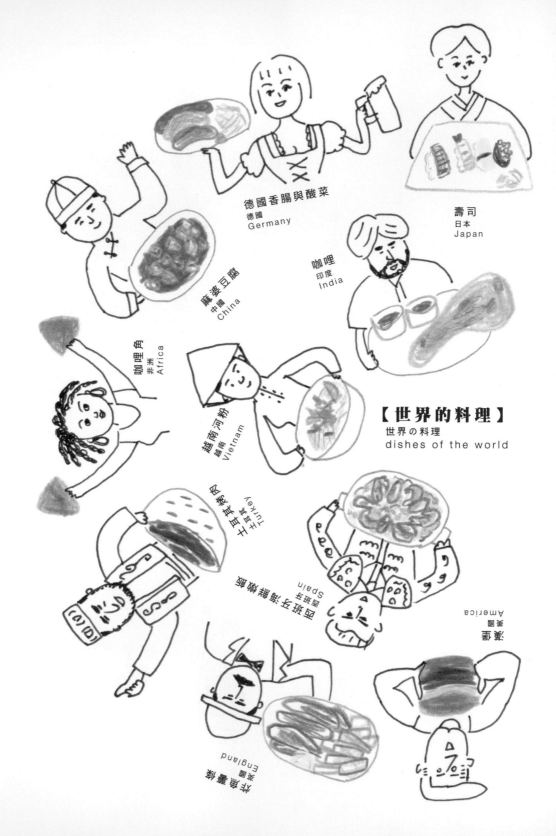

德國香腸與酸菜
德國
Germany

壽司
日本
Japan

麻婆豆腐
中國
China

咖哩
印度
India

咖哩角
非洲
Africa

越南河粉
越南
Vietnam

【世界的料理】
世界の料理
dishes of the world

土耳其烤肉
土耳其
Turkey

西班牙海鮮燉飯
西班牙
Spain

漢堡
美國
America

英國炸魚薯條
英國
England

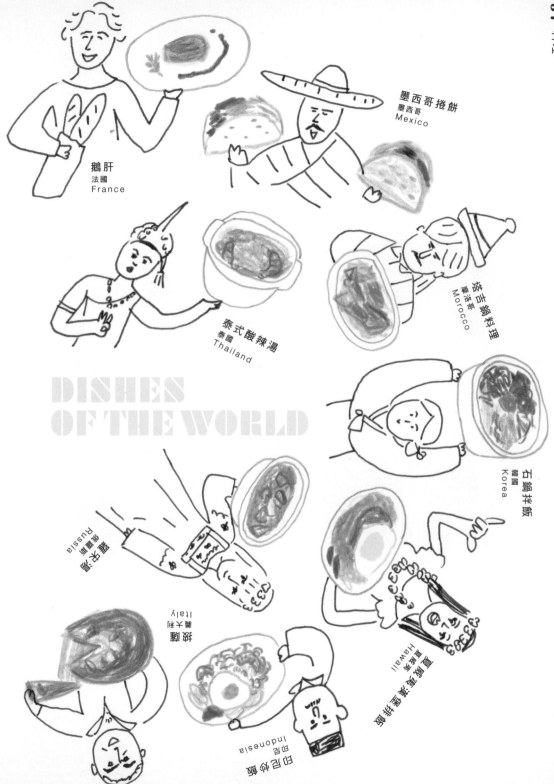

食物
foods

點心
snacks

用彩色筆描繪水滴或水氣
看起來就很水潤。

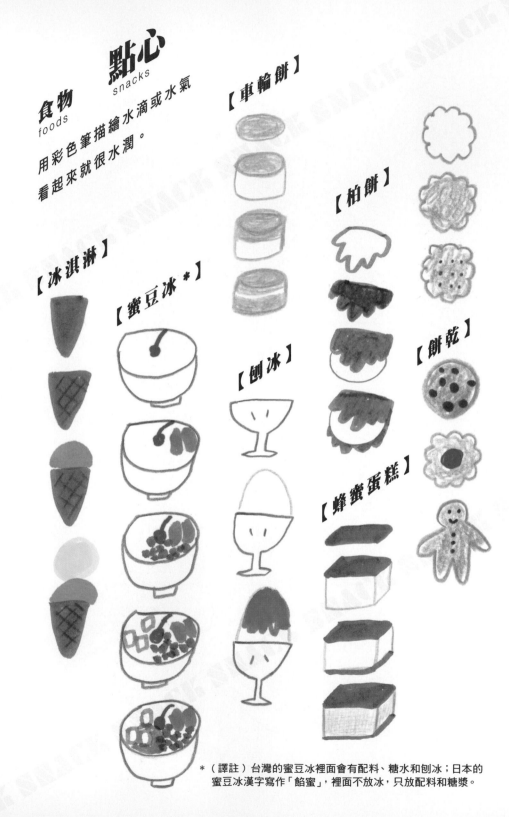

【冰淇淋】

【蜜豆冰＊】

【車輪餅】

【刨冰】

【柏餅】

【蜂蜜蛋糕】

【餅乾】

＊（譯註）台灣的蜜豆冰裡面會有配料、糖水和刨冰；日本的
蜜豆冰漢字寫作「餡蜜」，裡面不放冰，只放配料和糖漿。

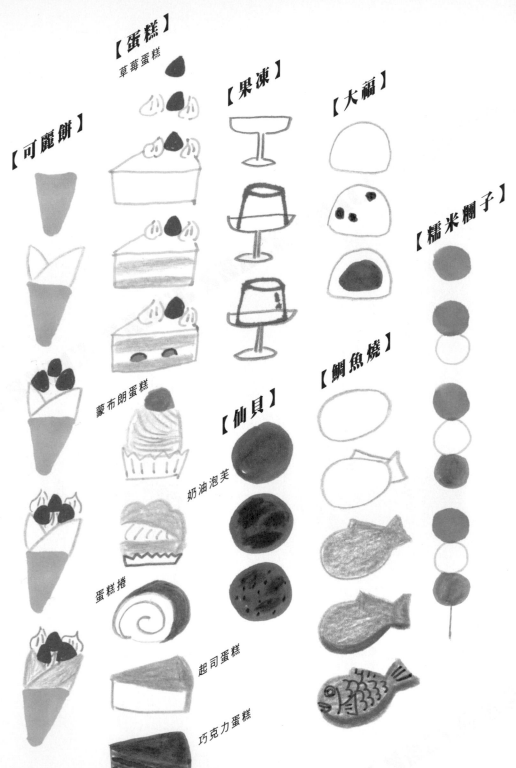

【蛋糕】
草莓蛋糕

【可麗餅】

【果凍】

【大福】

【糯米糰子】

蒙布朗蛋糕

【仙貝】

【鯛魚燒】

奶油泡芙

蛋糕捲

起司蛋糕

巧克力蛋糕

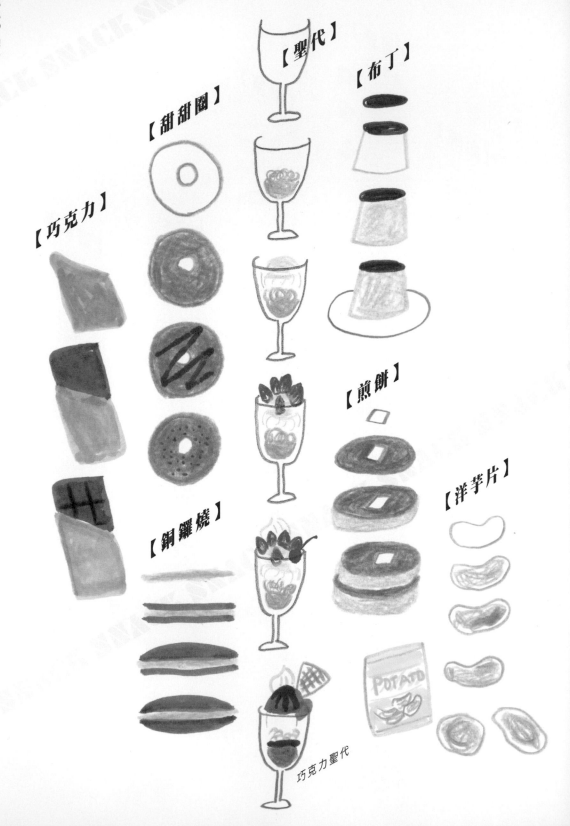

【聖代】

【布丁】

【甜甜圈】

【巧克力】

【煎餅】

【洋芋片】

【銅鑼燒】

巧克力聖代

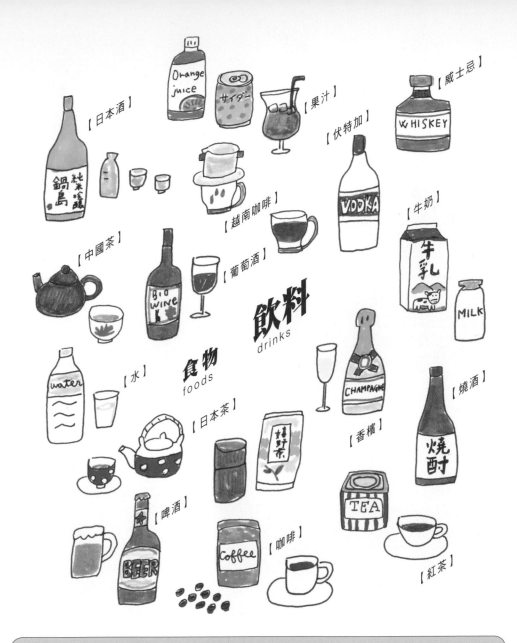

【日本酒】
【果汁】
【威士忌】
【伏特加】
【越南咖啡】
【牛奶】
【中國茶】
【葡萄酒】
飲料
drinks
【水】
食物
foods
【燒酒】
【日本茶】
【香檳】
【啤酒】
【咖啡】
【紅茶】

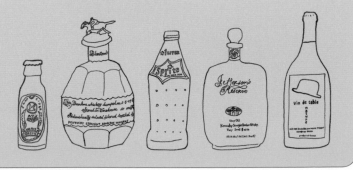

COLUMN 2
試著畫瓶子

許多瓶子的設計都
很漂亮！光是描繪
簡單的線條，看起
來就很時尚。

食物
foods

其他（下酒小菜／罐頭）
various foods

【下酒小菜】
nibbles

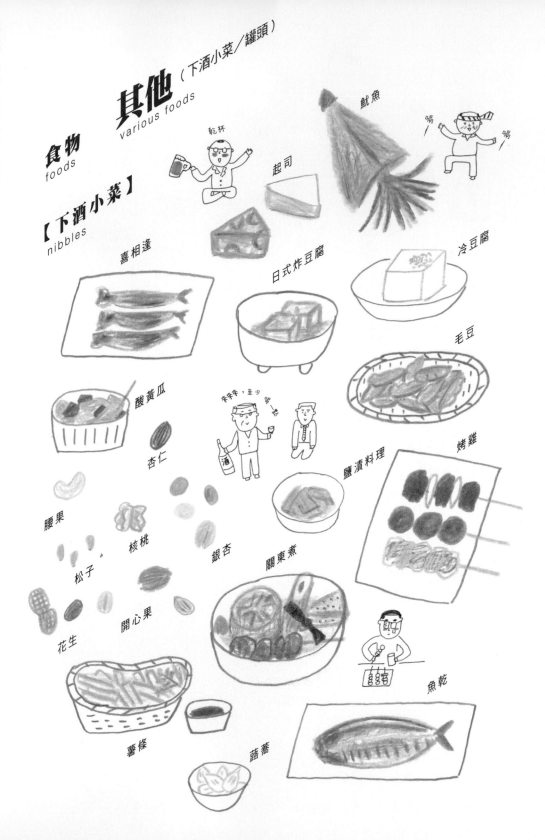

乾杯

起司

鱿魚

喝 喝

喜相逢

日式炸豆腐

冷豆腐

毛豆

酸黃瓜

杏仁

來來來，至少喝一杯

鹽漬料理

烤雞

腰果

核桃

銀杏

關東煮

松子

開心果

花生

薯條

蘿蕎

魚乾

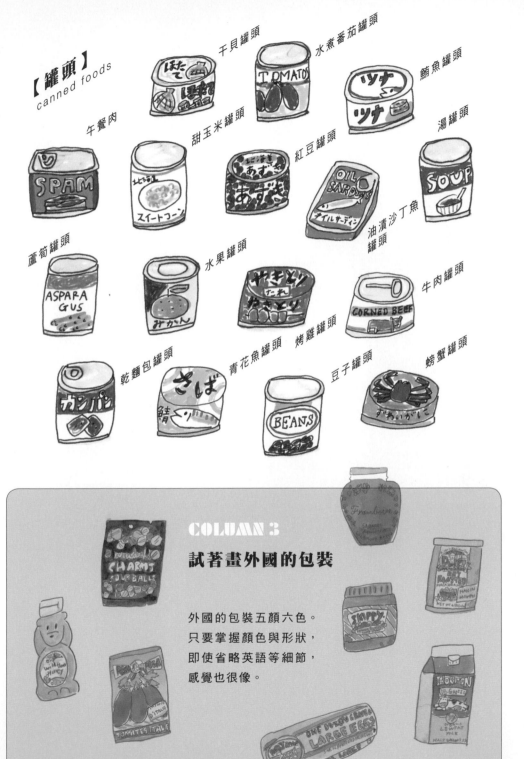

【罐頭】
canned foods

干貝罐頭

水煮番茄罐頭

鮪魚罐頭

午餐肉

甜玉米罐頭

紅豆罐頭

湯罐頭

油漬沙丁魚罐頭

蘆筍罐頭

水果罐頭

牛肉罐頭

乾麵包罐頭

青花魚罐頭　烤雞罐頭

豆子罐頭

螃蟹罐頭

COLUMN 3

試著畫外國的包裝

外國的包裝五顏六色。
只要掌握顏色與形狀，
即使省略英語等細節，
感覺也很像。

COLUMN 4

用料理寫日記

把每天發生的事寫成日記很棒，而把每天享用的料理畫成日記也很有趣哦。除了享用的料理，也可以試著描繪餐廳的氛圍、店員的模樣、喜愛的食器與調味料等。先把享用的料理畫出來，再加上一些字句，看起來就很均衡。

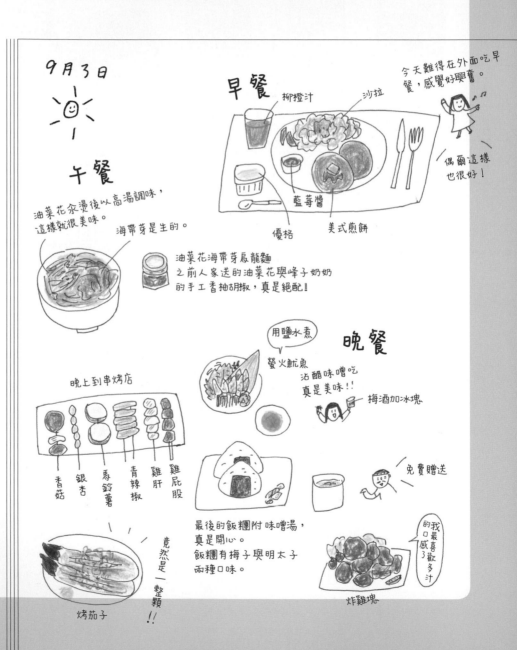

家

house

玄關
entrance

廚房與餐廳
kitchen with dining area

客廳
living room

臥室
bedroom

書房
study

盥洗室
lavatory

廁所
toilet

浴室
bath

陽台
veranda

其他
daily necessaries

家
house

不要畫房屋的輪廓，
先畫大型物品
再依序描繪細節，
空間自然就會成形。

玄關
entrance

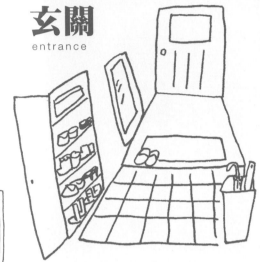

【鏡子】
mirror

【鑰匙】
key

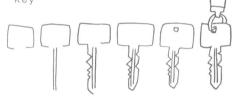

【雨傘】
umbrella

傘架
umbrella
stand

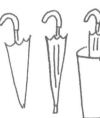

【鞋櫃】
shoe cupboard

鞋刷
boot brush

CREAM

鞋拔
shoe
horn

【腳踏墊】
door mat

有各式各樣
的花紋

【拖鞋】
slippers

廚房與餐廳
kitchen with dining area

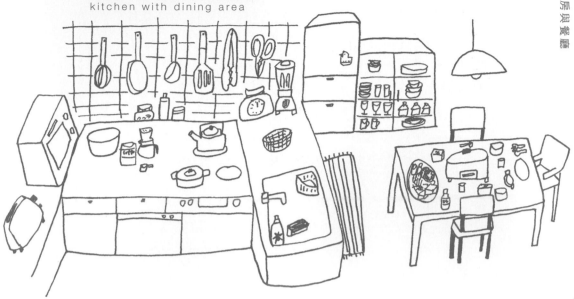

【刀叉餐具】
cutlery

刀
knife

叉
fork

湯匙
spoon

杯墊
coaster

筷子
chopsticks

筷架
chopstick rest

【流理台】
kitchen sink cabinet

Eco
detergent

【廚房用具】
kitchen tools

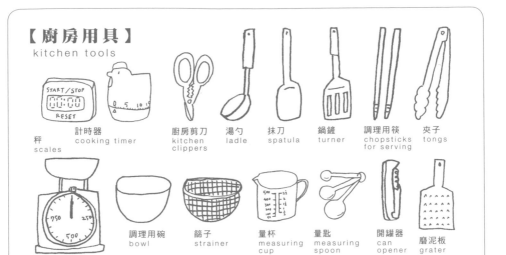

秤
scales

計時器
cooking timer

廚房剪刀
kitchen clippers

湯勺
ladle

抹刀
spatula

鍋鏟
turner

調理用筷
chopsticks for serving

夾子
tongs

調理用碗
bowl

篩子
strainer

量杯
measuring cup

量匙
measuring spoon

開罐器
can opener

磨泥板
grater

【茶壺】
teapot

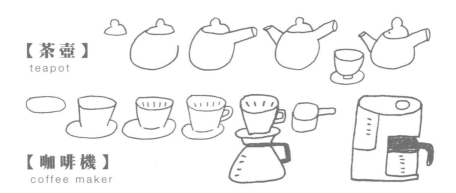

【咖啡機】
coffee maker

【餐具食器】
tableware

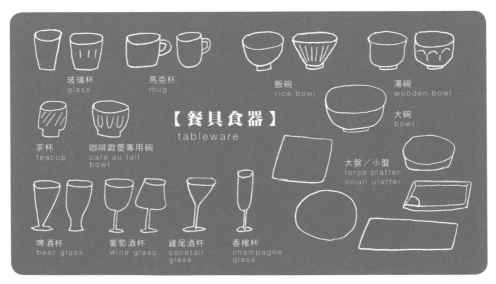

玻璃杯
glass

馬克杯
mug

飯碗
rice bowl

湯碗
wooden bowl

茶杯
teacup

咖啡歐蕾專用碗
café au lait bowl

大碗
bowl

大盤／小盤
large platter
small platter

啤酒杯
beer glass

葡萄酒杯
wine glass

雞尾酒杯
cocktail glass

香檳杯
champagne glass

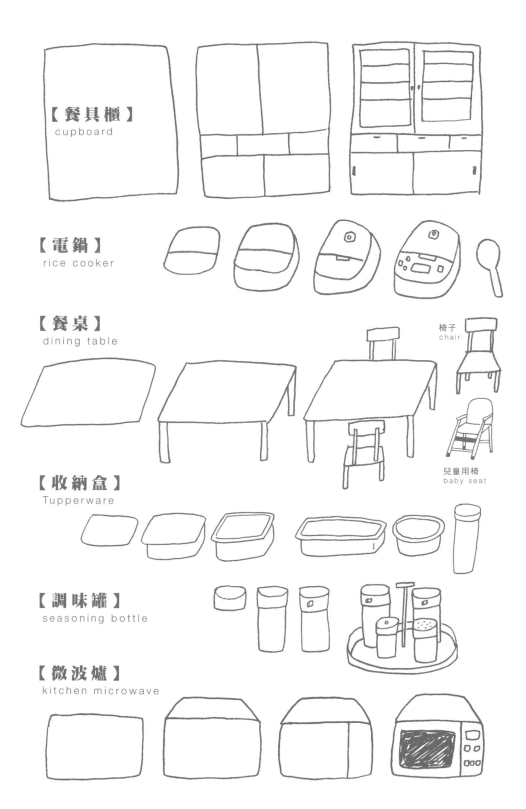

【餐具櫃】
cupboard

【電鍋】
rice cooker

【餐桌】
dining table

椅子
chair

兒童用椅
baby seat

【收納盒】
Tupperware

【調味罐】
seasoning bottle

【微波爐】
kitchen microwave

【烤吐司機】
toaster

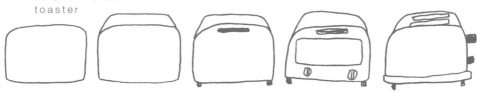

【鍋類】
pan

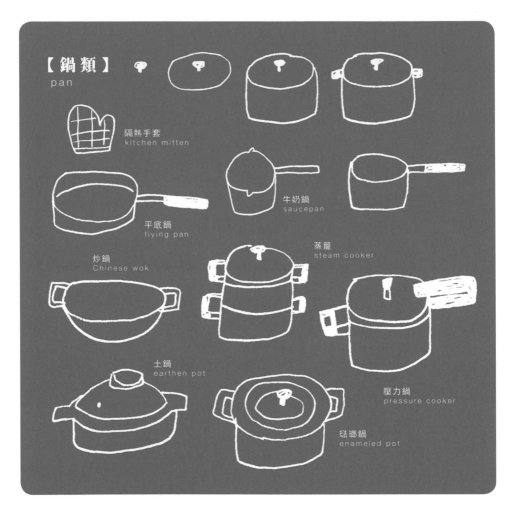

隔熱手套
kitchen mitten

牛奶鍋
saucepan

平底鍋
flying pan

炒鍋
Chinese wok

蒸籠
steam cooker

壓力鍋
pressure cooker

土鍋
earthen pot

琺瑯鍋
enameled pot

【製麵包機】
bread maker

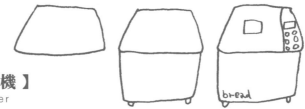

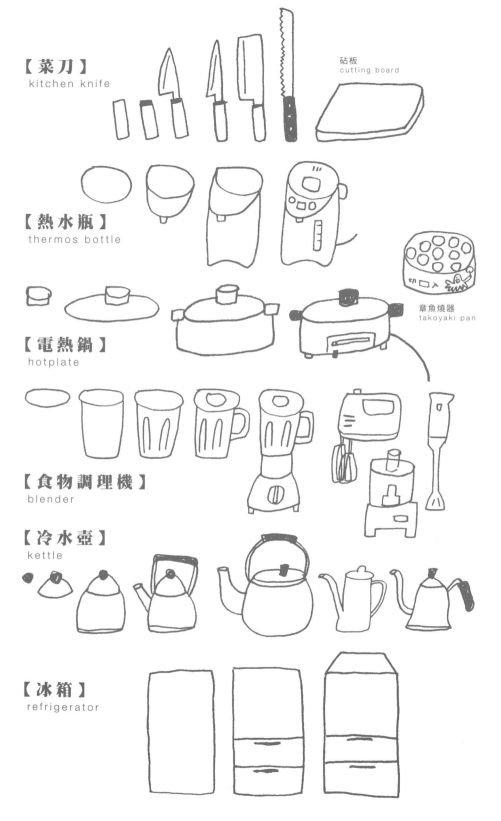

【菜刀】
kitchen knife

砧板
cutting board

【熱水瓶】
thermos bottle

章魚燒器
takoyaki pan

【電熱鍋】
hotplate

【食物調理機】
blender

【冷水壺】
kettle

【冰箱】
refrigerator

客廳
living room

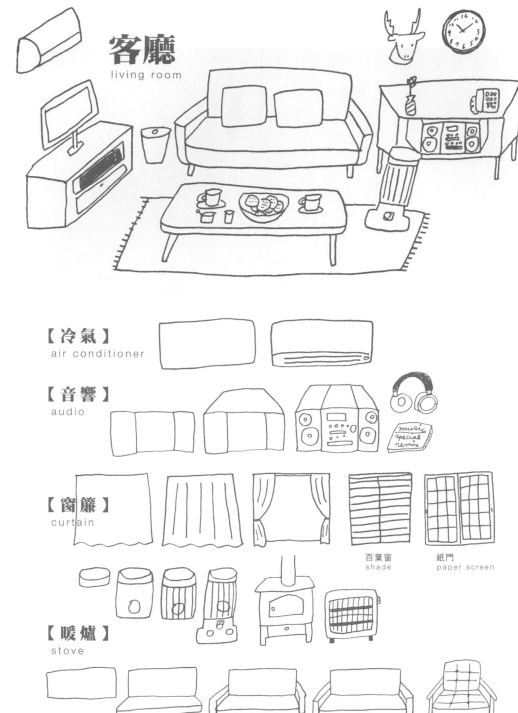

【冷氣】
air conditioner

【音響】
audio

【窗簾】
curtain

百葉窗
shade

紙門
paper screen

【暖爐】
stove

【沙發】
sofa

座墊
floor cushion

抱枕
cushion

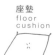

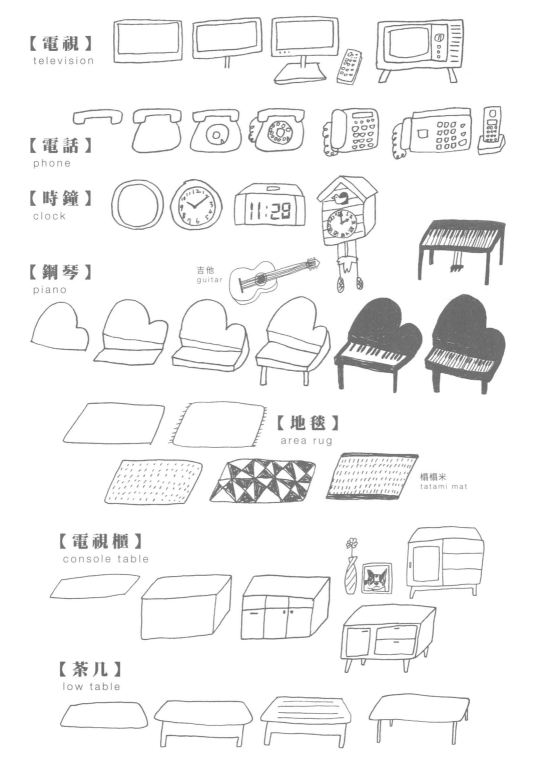

【電視】
television

【電話】
phone

【時鐘】
clock

【鋼琴】
piano

吉他
guitar

【地毯】
area rug

榻榻米
tatami mat

【電視櫃】
console table

【茶几】
low table

臥室
bedroom

【燈具】
lighting

【衣櫃】
chest

【梳妝台】
dresser

【床】
bed

【鬧鐘】
alarm clock

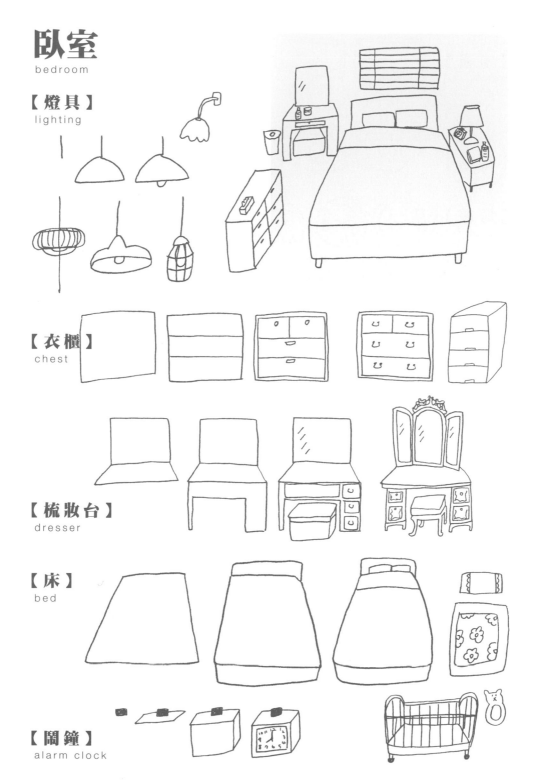

書房
study

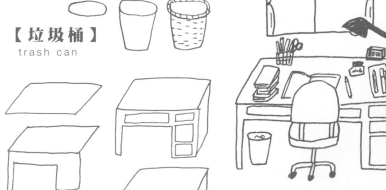

【垃圾桶】
trash can

【書桌】
desk

【檯燈】
desk light

【電腦】
personal computer

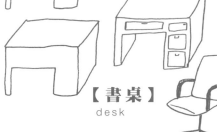

印表機
printer

【文具】
stationery

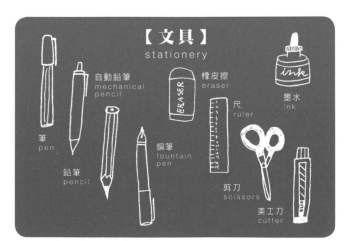

筆
pen

鉛筆
pencil

自動鉛筆
mechanical
pencil

鋼筆
fountain
pen

橡皮擦
eraser

尺
ruler

剪刀
scissors

美工刀
cutter

墨水
ink

【書櫃】
bookshelf

盥洗室
lavatory

【梳子】
comb

【洗衣機】
washing machine

【洗臉台】
washstand

【體重計】
weight scale

【吹風機】
drier

【牙刷】
toothbrush

【刮鬍刀】
shaver

廁所
toilet

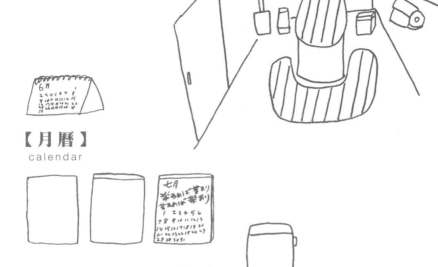

【月曆】
calendar

【馬桶】
toilet

【衛生紙】
toilet paper

【清潔刷】
toilet brush

【芳香劑】
aromatic substance

浴室
bath

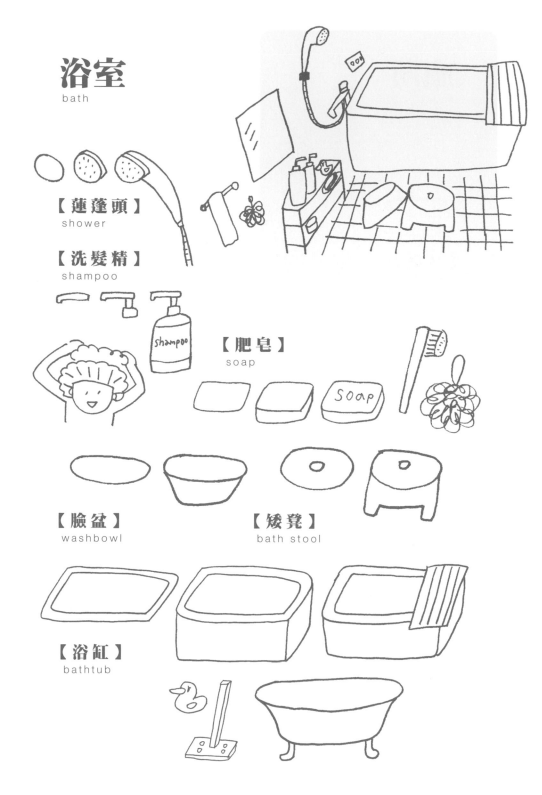

【蓮蓬頭】
shower

【洗髮精】
shampoo

【肥皂】
soap

【臉盆】
washbowl

【矮凳】
bath stool

【浴缸】
bathtub

陽台
veranda

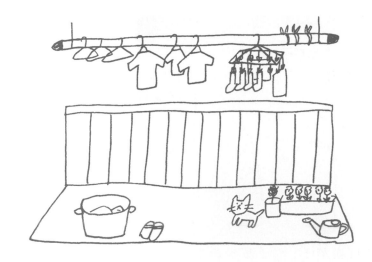

【澆水器】
watering can

【洗衣夾】
peg

【衣架】
hanger

【棉被撢子】
beater

【曬衣桿】
clothes pole

【曬衣架】
laundry hanger

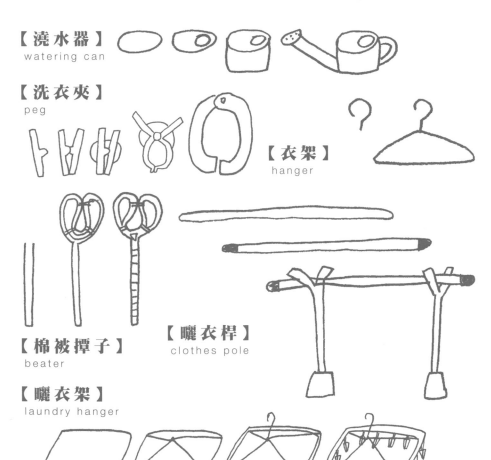

其他
daily necessaries

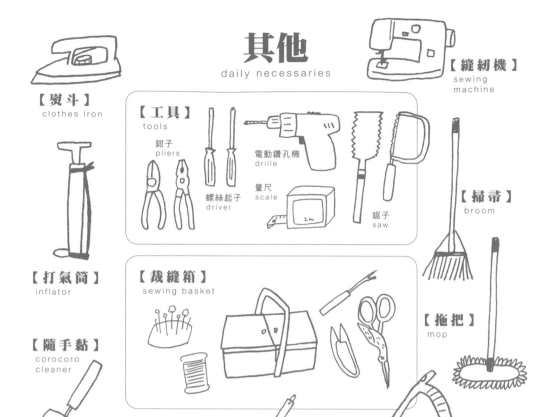

【熨斗】
clothes iron

【縫紉機】
sewing machine

【工具】
tools

鉗子
pliers

螺絲起子
driver

電動鑽孔機
drille

量尺
scale

鋸子
saw

【掃帚】
broom

【打氣筒】
inflator

【裁縫箱】
sewing basket

【拖把】
mop

【隨手黏】
corocoro cleaner

【撢子】
feather duster

【吸塵器】
vacuum cleaner

【鬃刷】
scrubbing brush

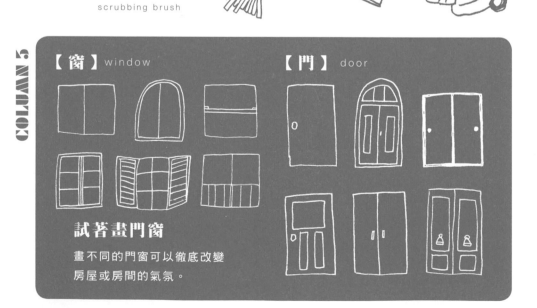

COLUMN 5

【窗】window

【門】door

試著畫門窗

畫不同的門窗可以徹底改變
房屋或房間的氣氛。

建築物與景點

Architectures & Sites

✎ 日常生活中的建築物
Sites in neighbors

✎ 日本的景點與建築物
Famous sites in Japan

✎ 世界的景點與建築物
Famous sites of the world

建築物與景點
Architectures & Sites
日常生活中的建築物
Sites in neighbors

大略畫出輪廓，再仔細
描繪門窗、招牌等具特
徵的部份。

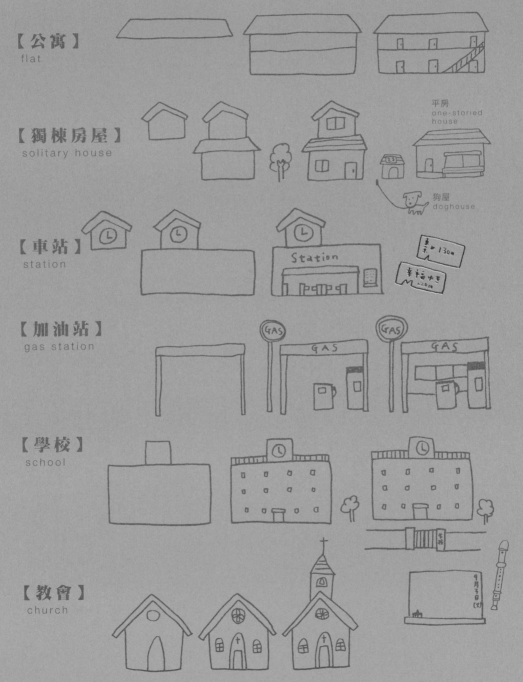

【公寓】
flat

【獨棟房屋】
solitary house

平房
one-storied
house

狗屋
doghouse

【車站】
station

Station

【加油站】
gas station

GAS GAS GAS

【學校】
school

【教會】
church

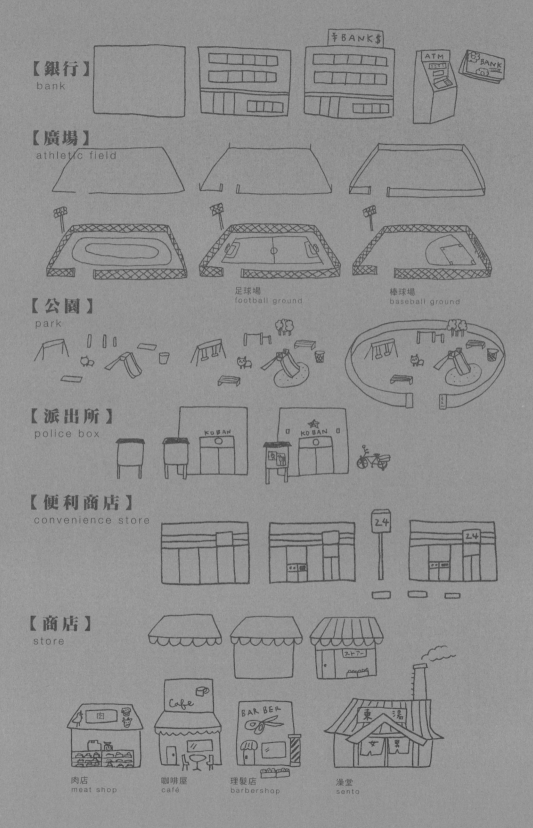

【銀行】
bank

【廣場】
athletic field

足球場
football ground

棒球場
baseball ground

【公園】
park

【派出所】
police box

【便利商店】
convenience store

【商店】
store

肉店
meat shop

咖啡屋
café

理髮店
barbershop

澡堂
sento

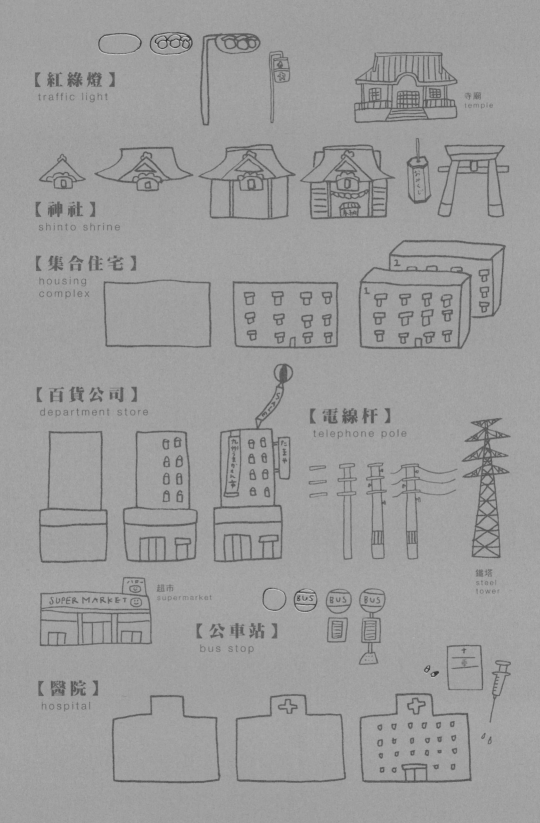

【紅綠燈】
traffic light

寺廟
temple

【神社】
shinto shrine

【集合住宅】
housing complex

【百貨公司】
department store

【電線杆】
telephone pole

鐵塔
steel tower

超市
supermarket

SUPER MARKET

【公車站】
bus stop

BUS

【醫院】
hospital

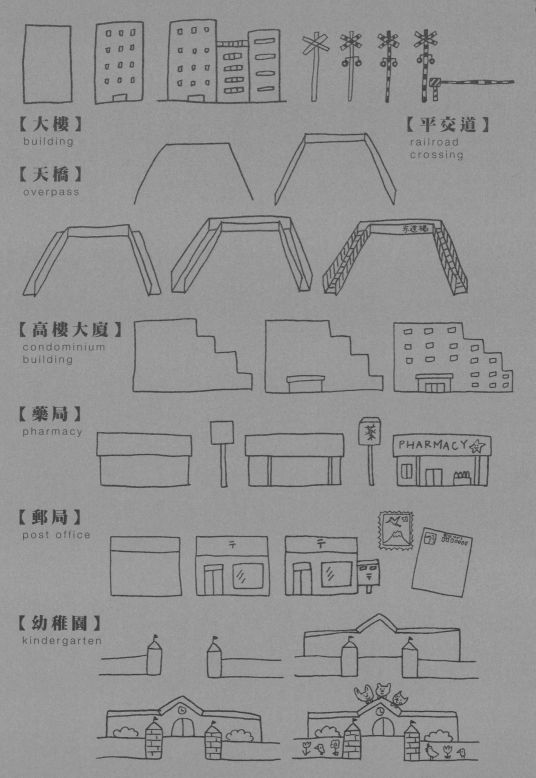

【大樓】
building

【天橋】
overpass

【平交道】
railroad
crossing

【高樓大廈】
condominium
building

【藥局】
pharmacy

【郵局】
post office

【幼稚園】
kindergarten

【陸橋】
viaduct

【餐廳】
restaurant

レストラン

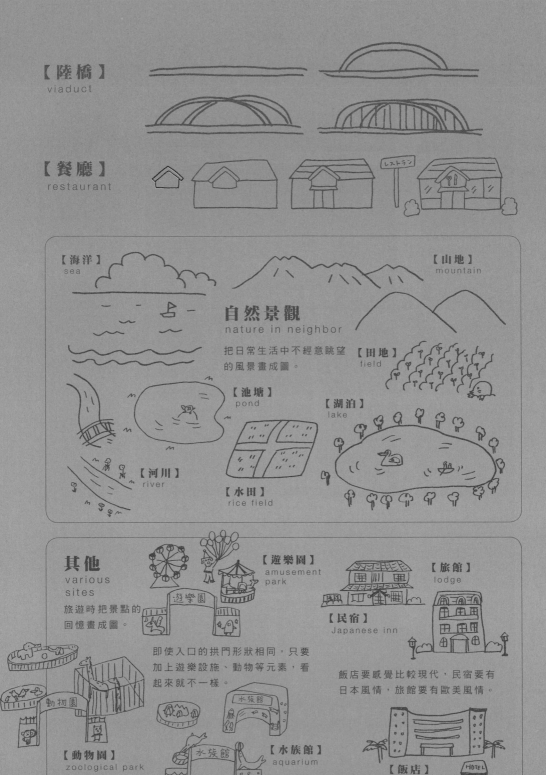

【海洋】
sea

【山地】
mountain

自然景觀
nature in neighbor

把日常生活中不經意眺望
的風景畫成圖。

【田地】
field

【池塘】
pond

【湖泊】
lake

【河川】
river

【水田】
rice field

其他
various
sites

旅遊時把景點的
回憶畫成圖。

即使入口的拱門形狀相同，只要
加上遊樂設施、動物等元素，看
起來就不一樣。

【遊樂園】
amusement
park

遊樂園

【旅館】
lodge

【民宿】
Japanese inn

飯店要感覺比較現代，民宿要有
日本風情，旅館要有歐美風情。

動物園

水族館

【動物園】
zoological park

【水族館】
aquarium

【飯店】
hotel

HOTEL

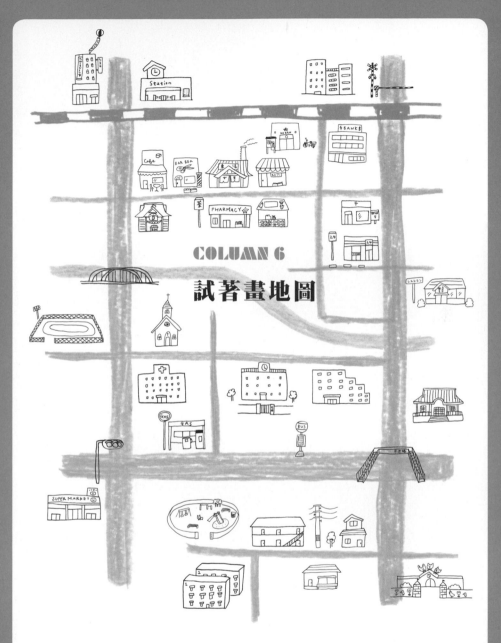

COLUMN 6

試著畫地圖

地圖通常只有線條與文字，只要加上一些插畫，就會更簡單易懂、更平易近人。

首先，畫出大路、小路、鐵軌、河流等基礎，再加上前往目的地會看見的明顯路標，一下子就能完成可愛的地圖。

建築物與景點
Architectures & Sites

日本的景點與建築物
Famous sites in Japan

先從屋頂、樑柱等
骨架部份開始畫。

【出雲大社】
Izumo Taisha shrine

【嚴島神社】
Itsukushima Jinja shrine

【雷門】
Thunder gate

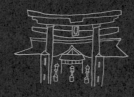

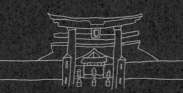

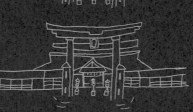

【合掌村】
Gassho-dukuri

【清水寺】
Kiyomizudera temple

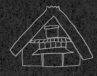

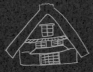

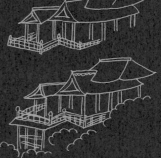

【金閣寺】
Golden pavilion

【國會大廈】
The Diet

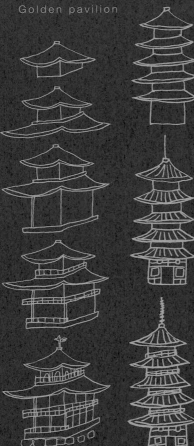

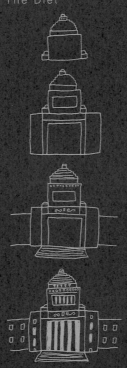

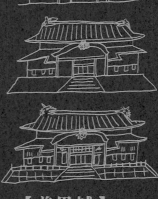

【首里城】
Shuri castle

【晴空塔】
Tokyo Sky Tree

【東京鐵塔】
Tokyo Tower

銀閣寺
Silver
pavilion

【五重塔】
Five storied
pagoda of
Toji temple

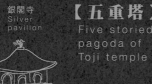

藥師寺
Yakushiji
temple

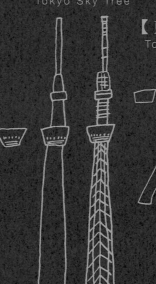

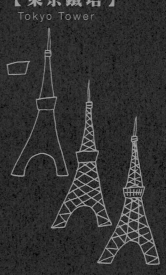

【東京巨蛋】
TokyoDome

【姫路城】
Himeji castle

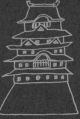

熊本城
Kumamoto
castle

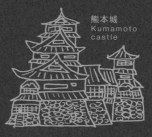

武道館
Budokan

【奈良大佛】
The Great
Buddha
of Nara

代代木體育館
Yoyogitaiikukan

鎌倉大佛
Buddha of
Kamakura

牛久大佛
Buddha of
Ushiku

【平等院】
Byodoin temple

【富士山】
Mount Fuji

夏季沒有積雪

【彩虹大橋】
Rainbow Bridge

錦帶橋
Kintai-kyo bridge

建築物與景點
Architectures & Sites

世界的景點與建築物
Famous sites of the world

仔細描繪紋路、裝飾等
細節，增加厚重感。

【吳哥窟】
Angkor Wat

【凱旋門】
Triumph in Paris

【艾菲爾鐵塔】
Eiffel Tower

【帝國大廈】
Empire State
Building

克萊斯勒大廈
Chrysler
Building

【巴黎歌劇院】
Paris Opera

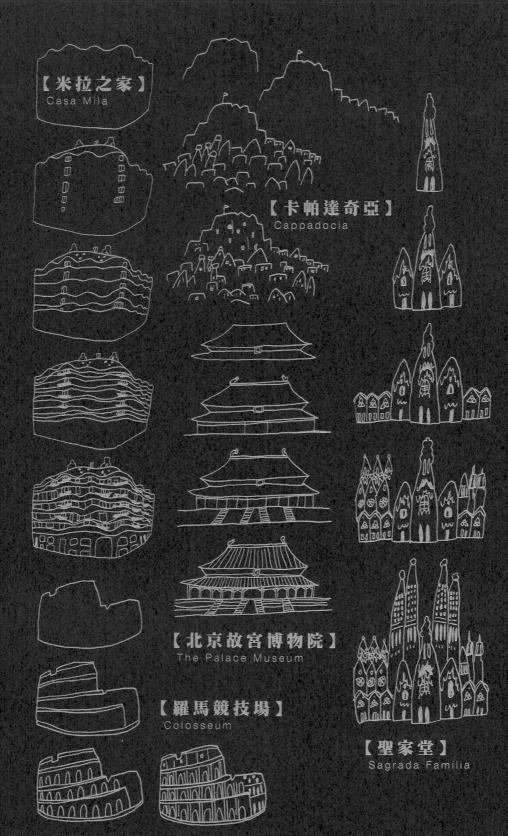

【米拉之家】
Casa Mila

【卡帕達奇亞】
Cappadocia

【北京故宮博物院】
The Palace Museum

【羅馬競技場】
Colosseum

【聖家堂】
Sagrada Familia

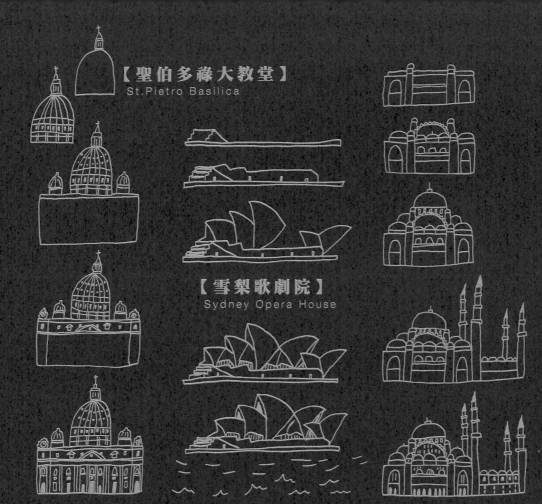

【聖伯多祿大教堂】
St.Pietro Basilica

【雪梨歌劇院】
Sydney Opera House

【自由女神】
Statue of Liberty

【蘇萊曼尼耶清真寺】
Suleymaniye Mosque

【聖巴西爾大教堂】
Cathedral
of St.Vasily

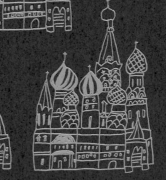

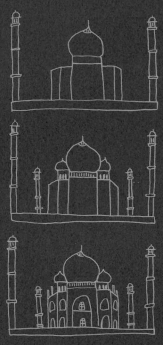

【泰姬瑪哈陵】
Taj Mahal

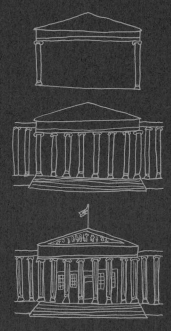

【大英博物館】
British Museum

【契琴伊薩】
Chichen-Itza

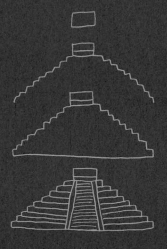

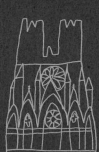

【巴黎聖母院】
Notre-Dame Cathedral of Paris

【新天鵝堡】
Neuschwanstein

【巴特農神殿】
Parthenon

【萬里長城】
The Great Wall

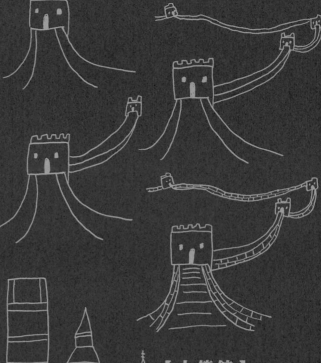

【比薩斜塔】
Leaning Tower of Pisa

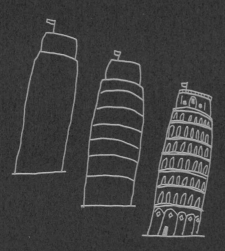

【大笨鐘】
Big Ben

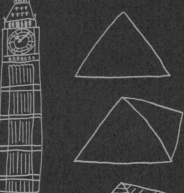

人面獅身像
Sphinx

【金字塔】
Pyramid

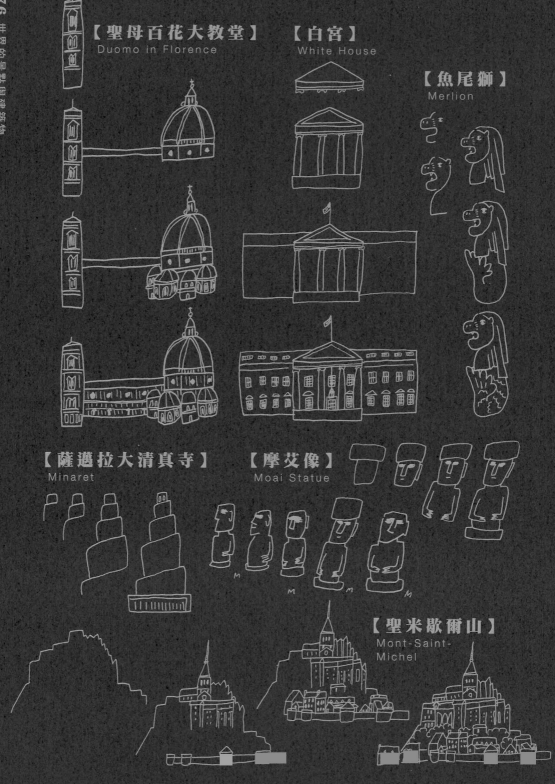

【聖母百花大教堂】
Duomo in Florence

【白宮】
White House

【魚尾獅】
Merlion

【薩邁拉大清真寺】
Minaret

【摩艾像】
Moai Statue

【聖米歇爾山】
Mont-Saint-Michel

交通工具

vehicles

車子
cars

火車
rail way cars

飛行器
air vehicles

船
boats and ships

其他
various vehicles

交通工具 vehicles 車子 cars

依照輪胎的位置、
厚度與大小，創造不同的風格。

【摩托車】
motorbike

【敞篷車】
convertible

【小型賽車】
go-cart

【露營車】
camper

【救護車】
ambulance

【單輪車】
unicycle

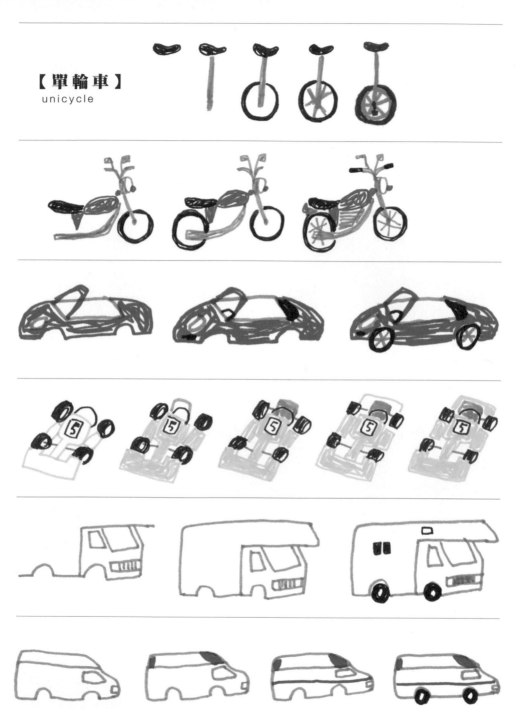

【復古老車】
vintage car

 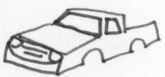

【吊車】
crane truck

 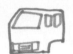

【輕型汽車】
light vehicle

【垃圾車】
garbage truck

【馬戲團腳踏車】
penny farthing

【動物巴士】
safaribus

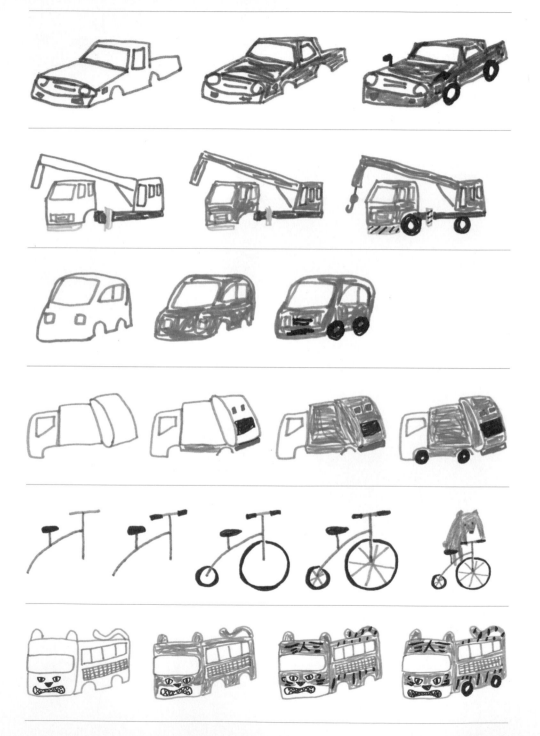

【三輪車】
tricycle

【腳踏車】
bicycle

【公路車】
road bike

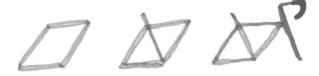

【消防車】
fire engine

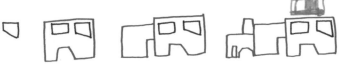

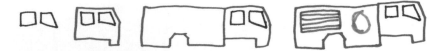

【怪手】
excavator

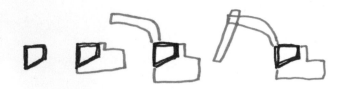

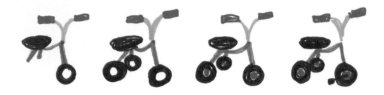

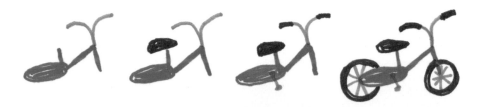

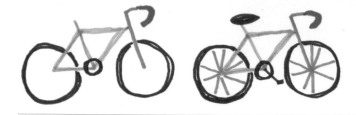

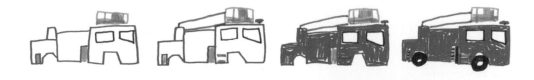

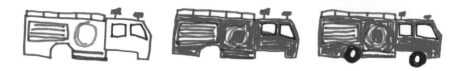

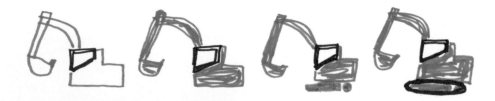

【警用摩托車】
white police motorcycle

【電動壓路機】
vibrating roller

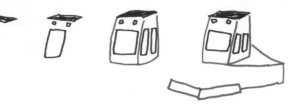

【輕型摩托車】
scooter

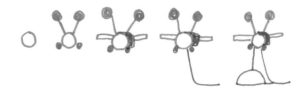

【跑車】
sports car

【賽格威電動車】
Segway

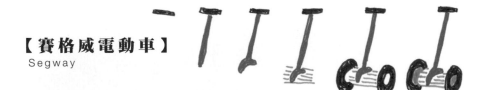

【轎車】
sedan

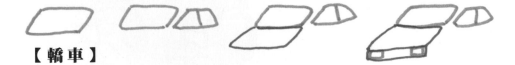

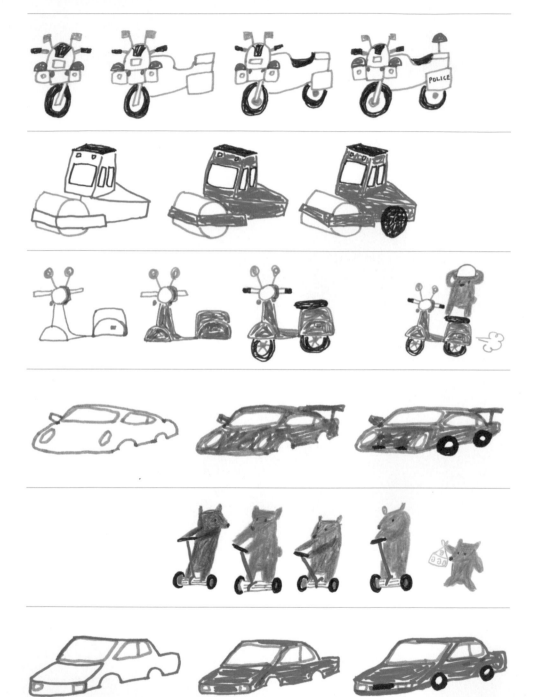

【計程車】
taxi

【宅配車】
transporter truck

【油罐車】
tanker lorry

【自卸車】
dump truck

【泰國嘟嘟車】
tuk-tuk

【卡車】
truck

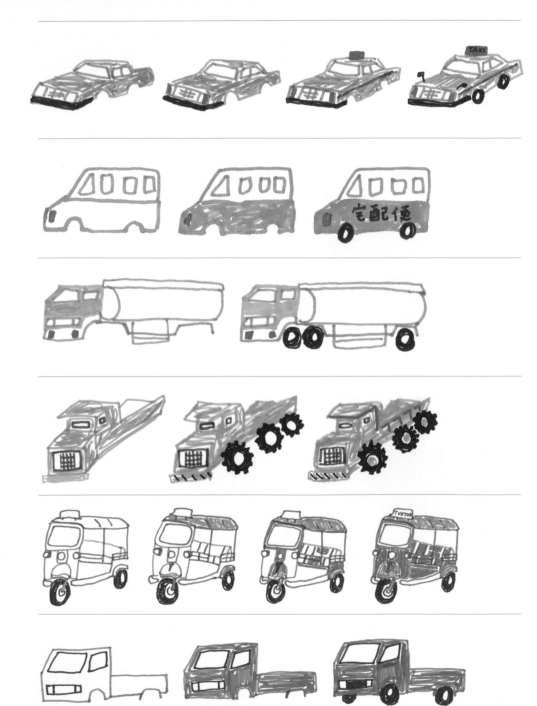

【觀光巴士】
trolley bus

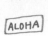 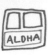 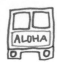

【警車】
police car

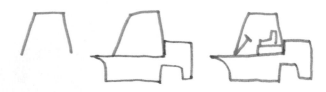

【起重機】
forklift

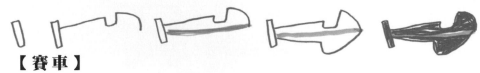

【賽車】
formula car

【公車】
bus

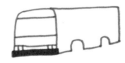

【雙層巴士】
double decker bus

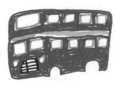

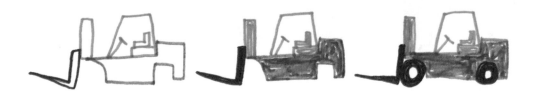

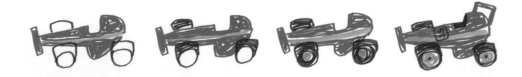

【推土機】
bonnet bus
bulldozer

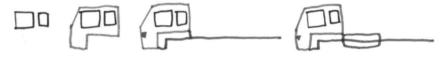

【校車】
bonnet bus

【水泥攪拌車】
concrete mixer truck

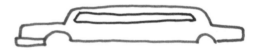

【加長型轎車】
limousine

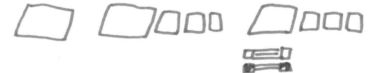

【旅行車】
station wagon

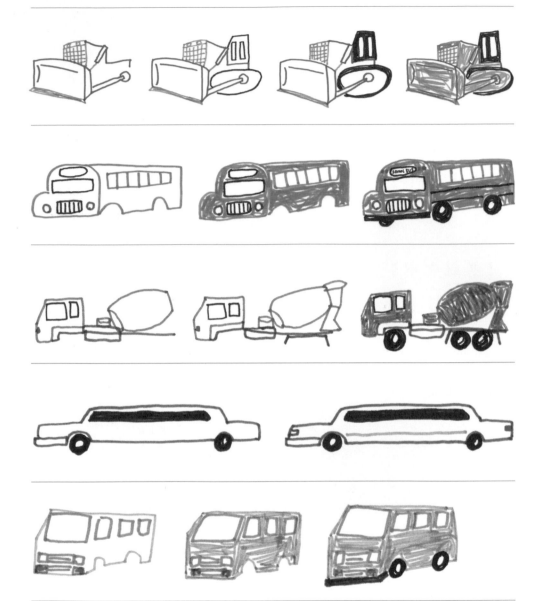

交通工具
vehicles

火車
rail way cars

從正面開始畫，
後面的部份，要越畫越細。

【貨物列車】
freight train

【蒸氣火車】
steam locomotive

【新幹線】
shinkansen

【電車】
electric train

【單軌電車】
monorail

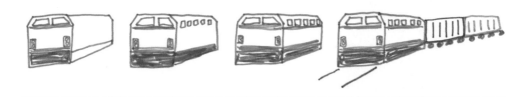

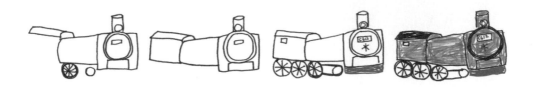

新幹線車頭有各種面貌，你喜歡哪一個？

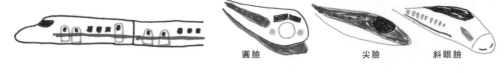

圓臉　　　　　　尖臉　　　　斜眼臉

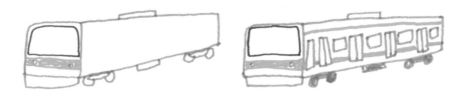

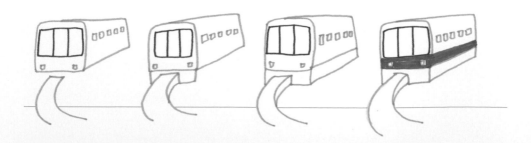

【滑雪纜車】
chair lift

【空中纜車】
ropeway

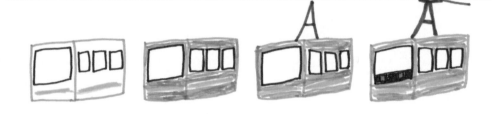

【路面電車】
streetcar

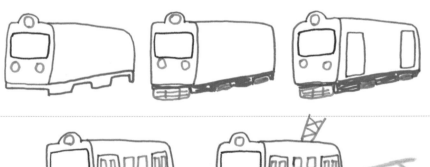

交通工具 飛行器
vehicles　air vehicles

機體細長，看起來移動速度快；
機體圓胖，看起來移動速度慢。

【國際太空站】
International Space Station

【太空梭】
space shuttle

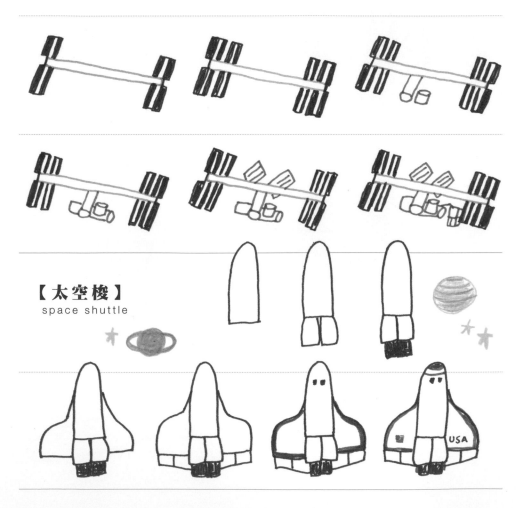

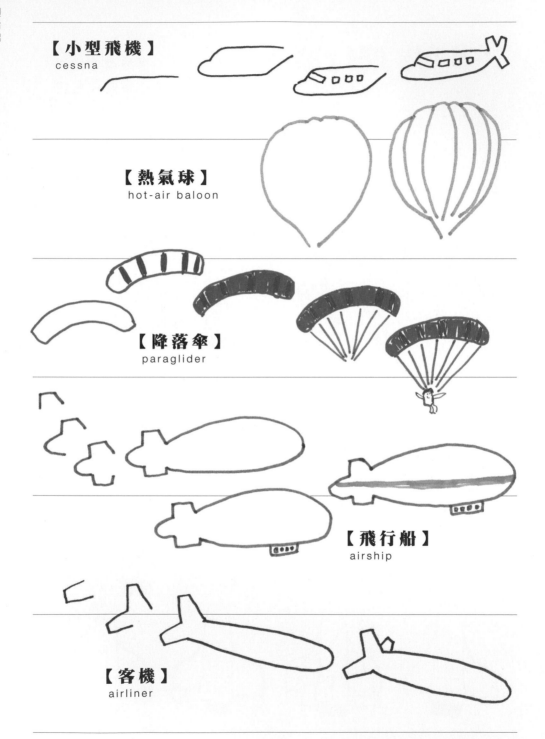

【小型飛機】
cessna

【熱氣球】
hot-air baloon

【降落傘】
paraglider

【飛行船】
airship

【客機】
airliner

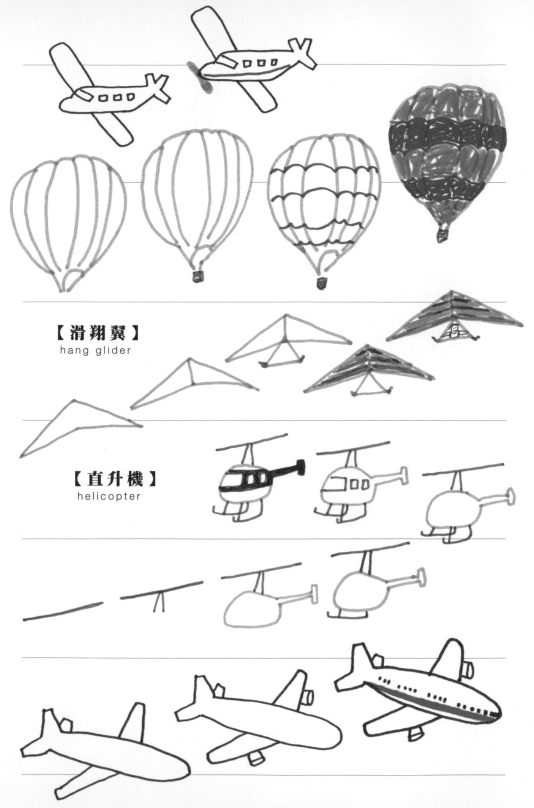

【滑翔翼】
hang glider

【直升機】
helicopter

COLUMN 7

垃圾車＋垃圾場

試著畫
交通工具與風景

單純畫交通工具很帥，但如果加上交通工
具所在的地點與風景，看起來會更有活力。
用柔和的顏色描繪風景，可以讓交通工具
更加亮眼。此外，配合風景改變交通工具
的角度，會讓交通工具看起來像是在動，
很不可思議哦。

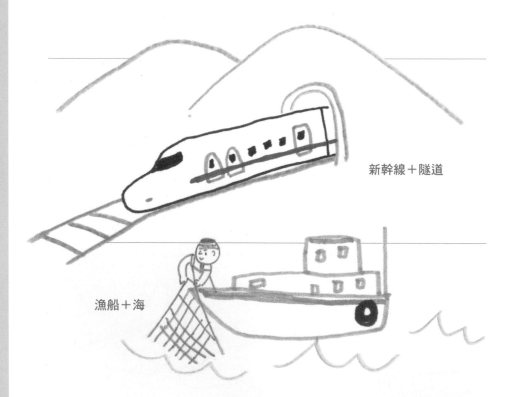

新幹線＋隧道

漁船＋海

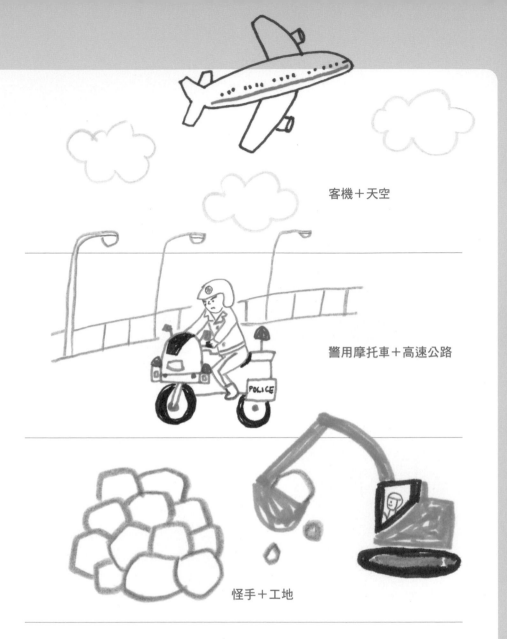

客機＋天空

警用摩托車＋高速公路

怪手＋工地

車＋停車場

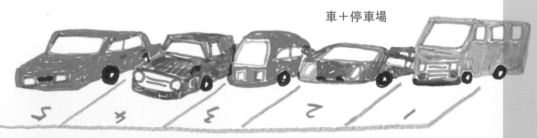

交通工具 船
vehicles
boats and ships

船頭（船的前進方向）
要畫得尖一些。

【木筏】
raft

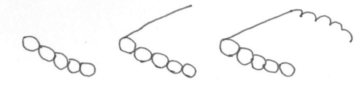

【釣魚船】
squid-fishing vessel

【油輪】
oil tanker

【海盜船】
pirate ship

【獨木舟】
canoe

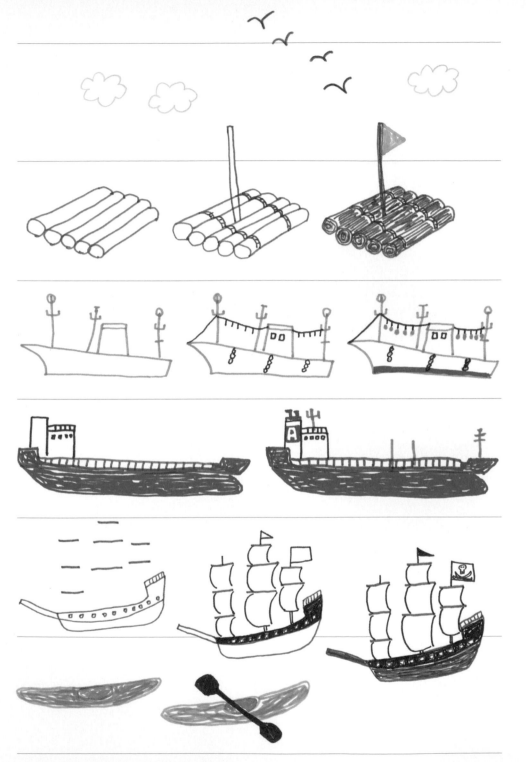

【漁船】
fishing boat

【豪華郵輪】
luxury liner

【天鵝船】
swan boat

【潛水艇】
submarine

【手划船】
boat

【香蕉船】
banana boat

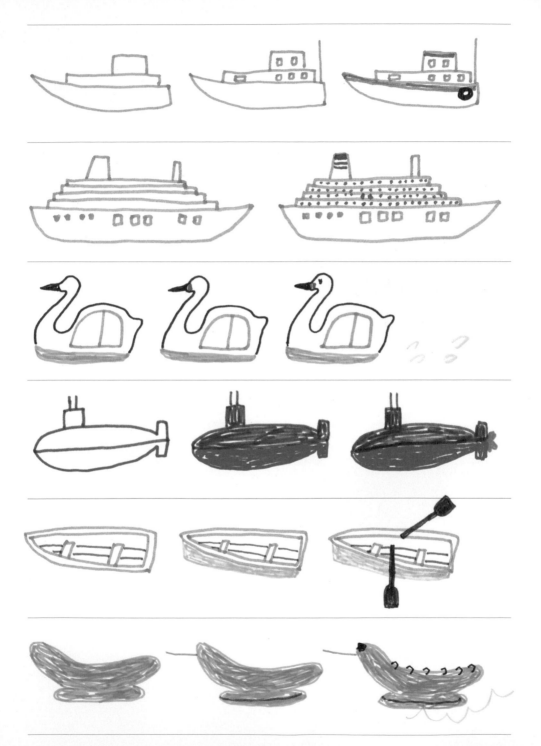

【氣墊船】
hovercraft

【日本屋形船】
houseboat

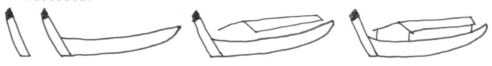

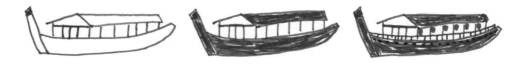

【帆船】
yacht

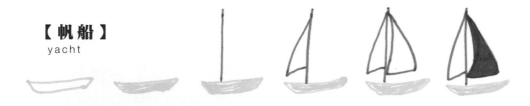

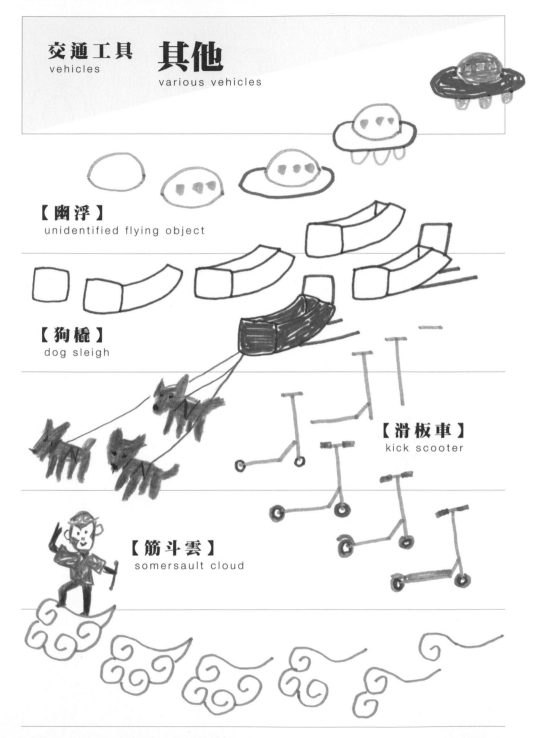

交通工具
vehicles

其他
various vehicles

【幽浮】
unidentified flying object

【狗橇】
dog sleigh

【滑板車】
kick scooter

【筋斗雲】
somersault cloud

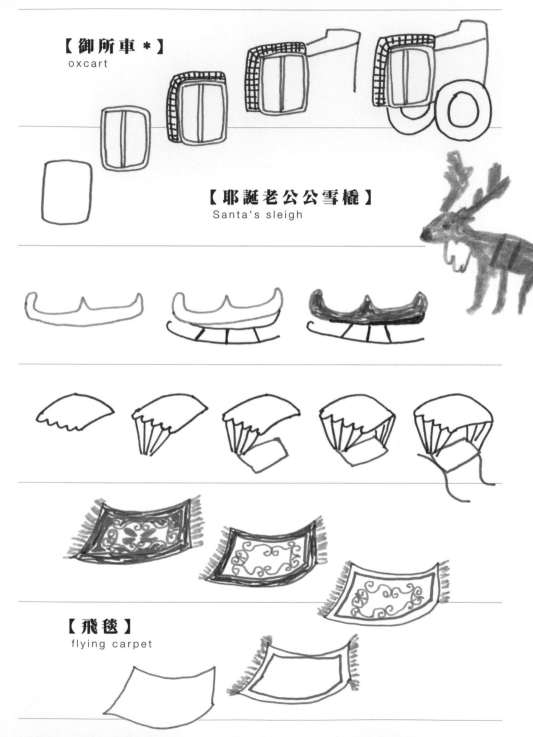

【御所車 *】
oxcart

【耶誕老公公雪橇】
Santa's sleigh

【飛毯】
flying carpet

*（譯註）「御所車」是從前日本有錢人乘坐的牛車，會裝飾得非常華麗。目前在傳統祭典中才能看到。

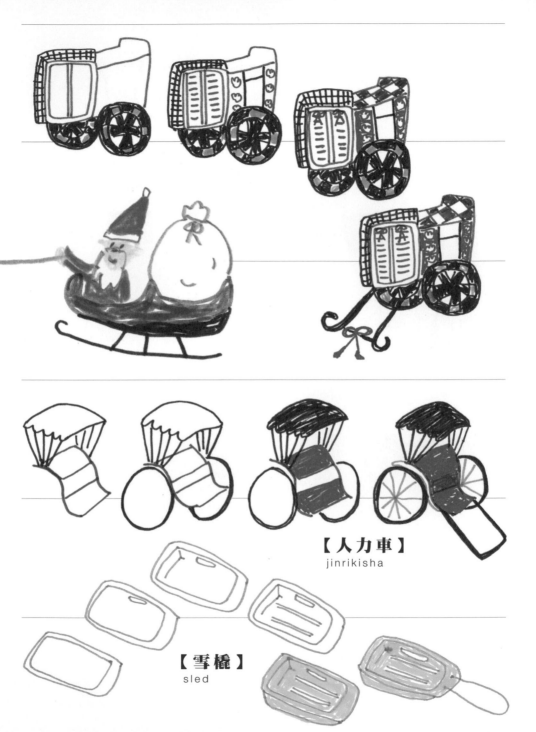

【人力車】
jinrikisha

【雪橇】
sled

【動物型電動車】
animal ride

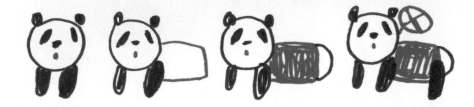

【馬車】
carriage

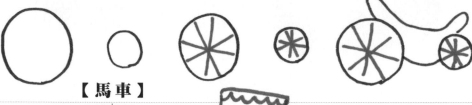

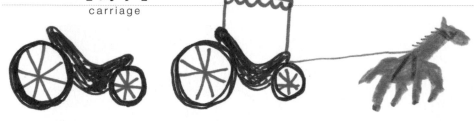

【嬰兒車】
baby carriage

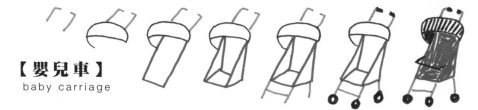

季節

season

習俗與生活
monthly and day-to-day events

行程表
daily activities

服裝
outfits

天氣
weather elements & events

生肖
oriental zodiac

星座
zodiacal constellations

描繪可以使用於日記、手帳上的圖示

＊（譯註）以下的「歌牌」和「福笑」都是日本人過年時常玩的遊戲。

季節 season

習俗與生活
monthly and day-to-day events

只要明確畫出輪廓，
即使省略細節，
看起來也很可愛。

1月
☞
January

【正月】

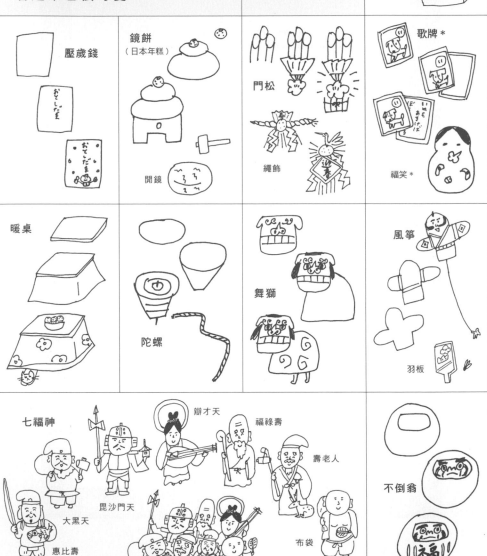

年菜

屠蘇酒

壓歲錢

鏡餅（日本年糕）

開鏡

門松

繩飾

歌牌 *

福笑 *

暖桌

陀螺

舞獅

風箏

羽板

七福神

辯才天

福祿壽

壽老人

毘沙門天

大黑天

惠比壽

布袋

不倒翁

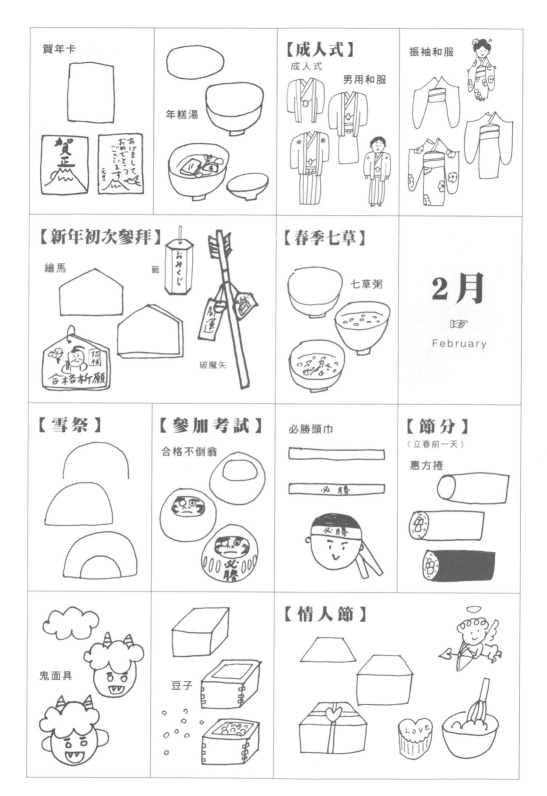

賀年卡

年糕湯

【成人式】
成人式
男用和服
振袖和服

【新年初次參拜】
繪馬
籤
おみくじ
開運
破魔矢
招福
合格祈願

【春季七草】
七草粥

2月
☞
February

【雪祭】

【參加考試】
合格不倒翁
必勝
必勝

必勝頭巾
必勝
必勝

【節分】
（立春前一天）
惠方捲

鬼面具

豆子

【情人節】
LOVE

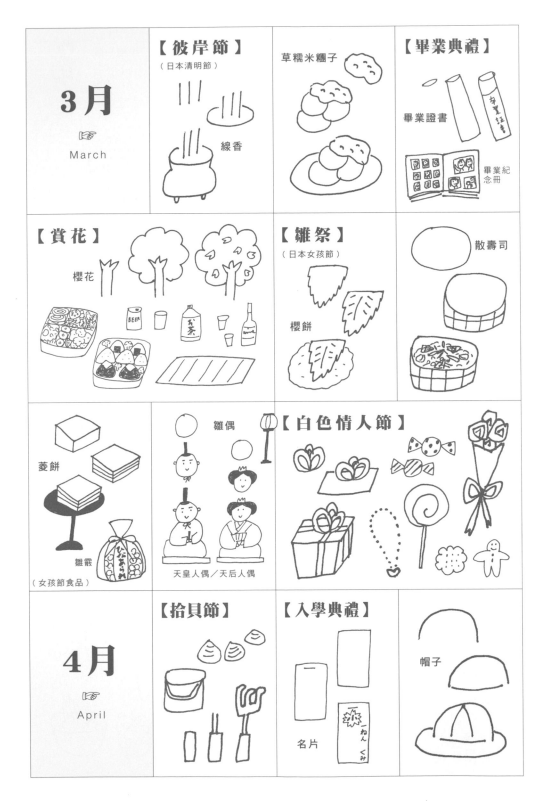

3月

☞ March

【彼岸節】

（日本清明節）

線香

草糯米糰子

【畢業典禮】

畢業證書

畢業紀念冊

【賞花】

櫻花

BEER

【雛祭】

（日本女孩節）

櫻餅

散壽司

菱餅

雛霰

（女孩節食品）

雛偶

天皇人偶／天后人偶

【白色情人節】

4月

☞ April

【拾貝節】

【入學典禮】

名片

帽子

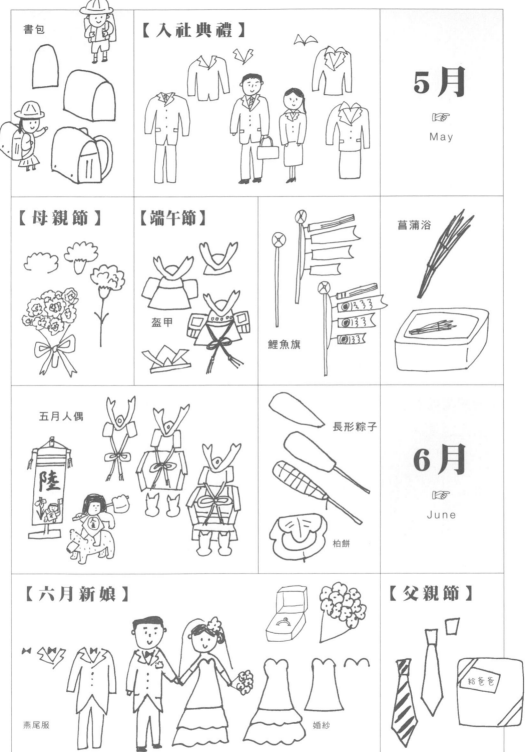

書包

【入社典禮】

5月
☞
May

【母親節】

【端午節】

盔甲

鯉魚旗

菖蒲浴

五月人偶

陸

長形粽子

6月
☞
June

柏餅

【六月新娘】

燕尾服

婚紗

【父親節】

給爸爸

7月

☞ July

【開放入海】

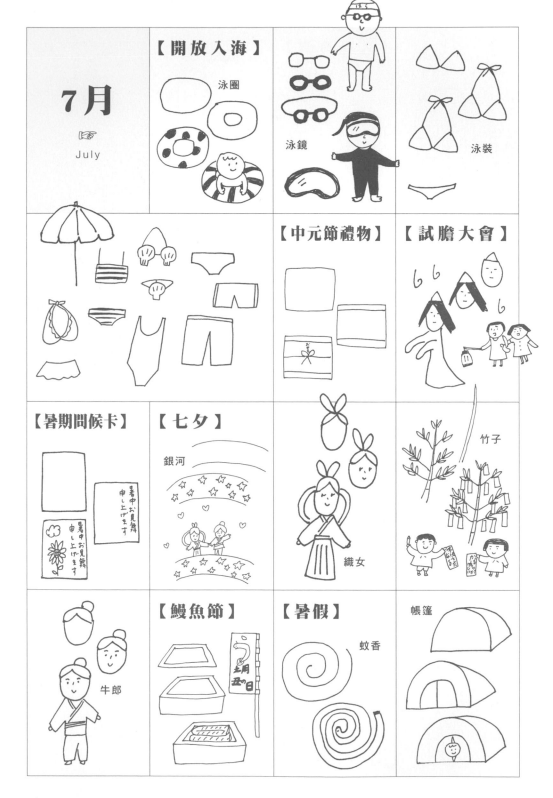

泳圈

泳鏡

泳裝

【中元節禮物】

【試膽大會】

【暑期問候卡】

【七夕】

銀河

織女

竹子

牛郎

【鰻魚節】

【暑假】

蚊香

帳篷

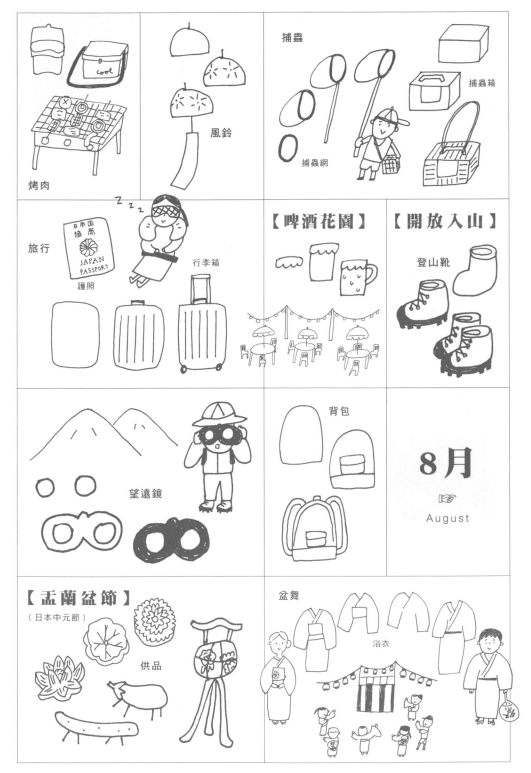

烤肉

風鈴

捕蟲
捕蟲箱
捕蟲網

旅行
日本国 旅券 JAPAN PASSPORT
護照
行李箱

【啤酒花園】

【開放入山】
登山靴

望遠鏡

背包

8月
☞
August

【盂蘭盆節】
（日本中元節）
供品

盆舞
浴衣

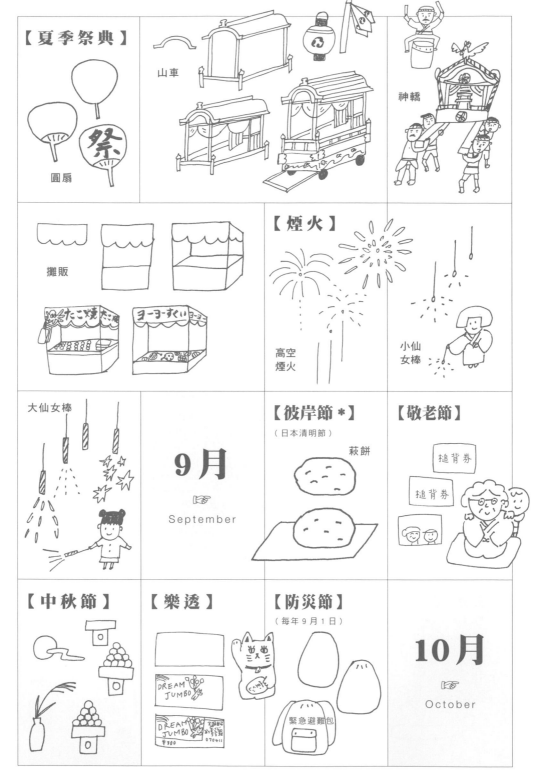

【夏季祭典】

山車

神轎

圓扇

祭

攤販

【煙火】

高空煙火

小仙女棒

大仙女棒

9月
☞
September

【彼岸節＊】
（日本清明節）

萩餅

【敬老節】

搥背券

搥背券

【中秋節】

【樂透】

DREAM JUMBO

DREAM JUMBO

【防災節】
（每年9月1日）

緊急避難包

10月
☞
October

＊（譯註）日本的「彼岸節」（清明）一年有兩次，分別是春分和秋分期間，各為期一週。

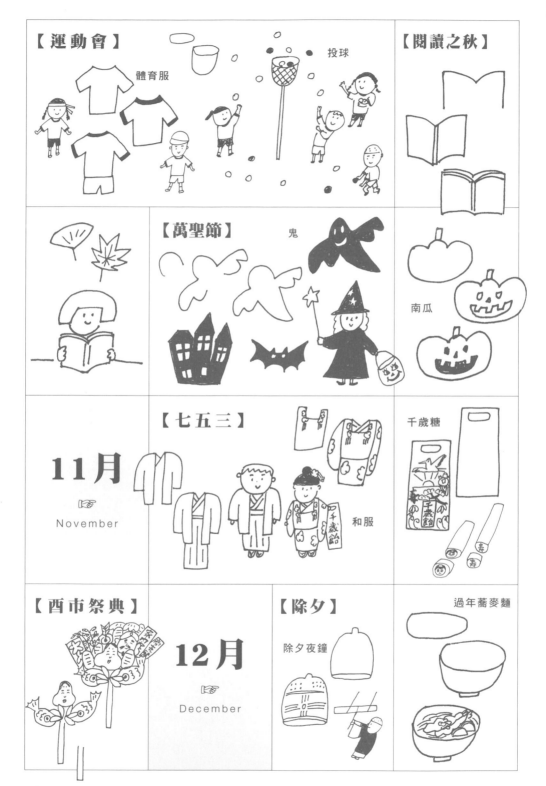

【運動會】
體育服
投球

【閱讀之秋】

【萬聖節】
鬼
南瓜

【七五三】
千歲糖

11月
☞
November

和服

【酉市祭典】

12月
☞
December

【除夕】
除夕夜鐘

過年蕎麥麵

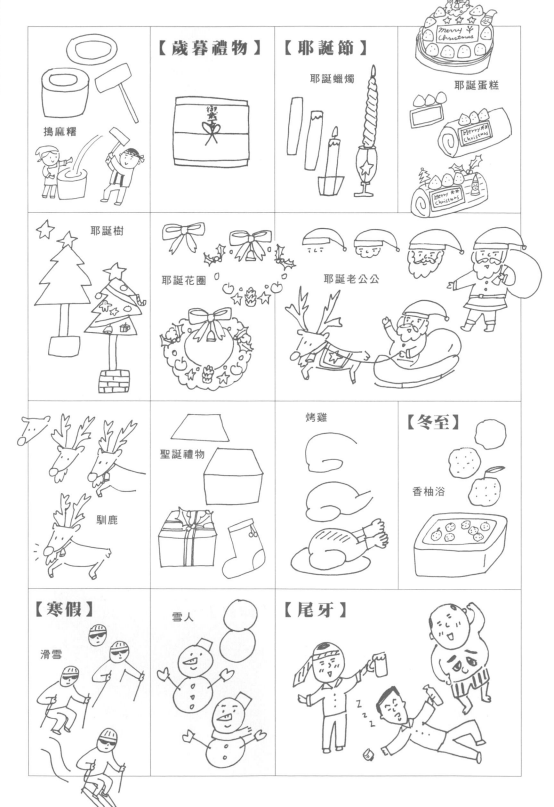

搗麻糬

【歲暮禮物】

【耶誕節】

耶誕蠟燭

耶誕蛋糕

耶誕樹

耶誕花圈

耶誕老公公

馴鹿

聖誕禮物

烤雞

【冬至】

香柚浴

【寒假】

滑雪

雪人

【尾牙】

季節
season
行程表
daily activities

就像畫印章的圖，
描繪簡單的線條即可。

描繪可以使用於
記事本的圖示

【活動／表演】
event / live

【討論會議】
meeting

【電影】
movie

【美容】
beauty salon

【喝茶／吃飯】
tea & eat-out

【購物】
shopping

【薪水／獎金】
payday / bonus

【結婚典禮】
wedding

【工作／讀書】
job /
study

【出差】
business trip

【運動】
sport

【生日】
birthday

【約會】
date

【宴會】
drinking party

【牙醫診所】
dentist

【髮廊】
salon

【旅行／兜風】
trip / drive

COLUMN 8

試著畫手帳上的圖示

在月曆、記事本的文字附近，畫上與行程相關的圖示。不需要特別抱著「我要畫圖！」的心情，信手畫上數筆即可。有些圖示一般行程表貼紙不會提供，此時加上手繪插畫，看起來就很清楚、熱鬧。

1 mon.	喝茶 & 討論 15:00－（團體展）
2 tue.	
3 wed.	約會 ♡ 那須高原へ　去看羊駝！
4 thu.	聚餐 20:00－
5 fri.	movie 午夜場電影 21:00－
6 sat.	牙醫 13:00－
7 sun.	吃午餐 12:00 表參道
8 mon.	ZOO !! 去看花子
9 tue.	
10 wed.	髮廊 12:30－
11 thu.	婚宴 15:00 入場
12 fri.	發薪日
13 sat.	喝酒 19:30－

【外出服裝】
outerwear

皮夾克
leather coat

毛皮大衣
fur coat

夾克
jacket

無領夾克
no collar jacket

飛行外套
jumper

季節　**服裝**
season　outfits

男用服裝肩膀處要寬，
女用服裝則要有腰身。

羽絨大衣
down coat

粗呢大衣
duffle coat

風衣
trench coat

雙排扣大衣
pea coat

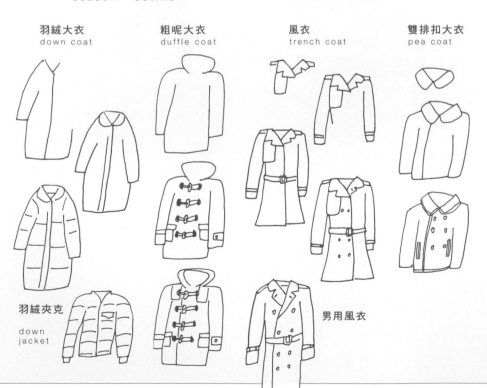

羽絨夾克
down jacket

男用風衣

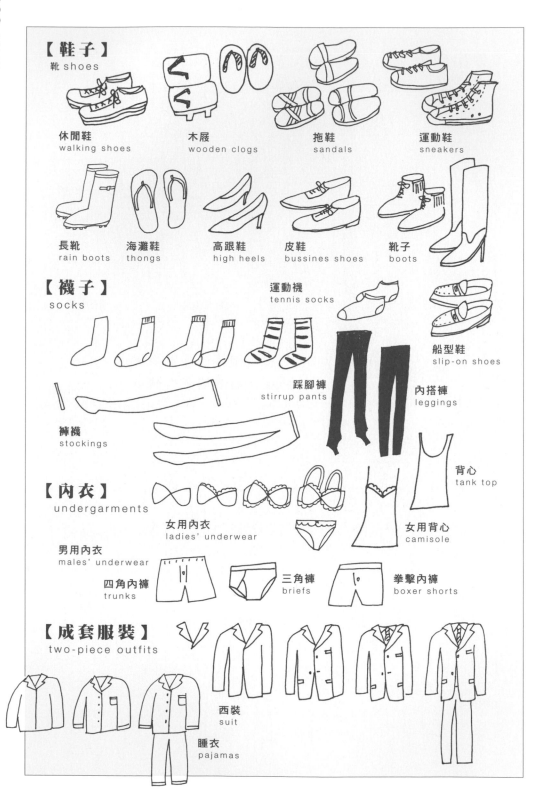

【鞋子】
靴 shoes

休閒鞋
walking shoes

木屐
wooden clogs

拖鞋
sandals

運動鞋
sneakers

長靴
rain boots

海灘鞋
thongs

高跟鞋
high heels

皮鞋
bussines shoes

靴子
boots

【襪子】
socks

運動襪
tennis socks

船型鞋
slip-on shoes

踩腳褲
stirrup pants

內搭褲
leggings

褲襪
stockings

背心
tank top

【內衣】
undergarments

女用內衣
ladies' underwear

女用背心
camisole

男用內衣
males' underwear

四角內褲
trunks

三角褲
briefs

拳擊內褲
boxer shorts

【成套服裝】
two-piece outfits

西裝
suit

睡衣
pajamas

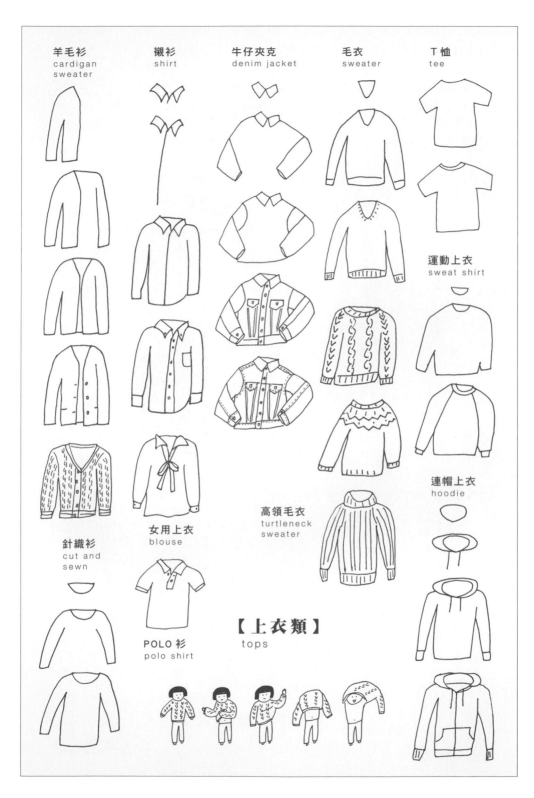

羊毛衫
cardigan
sweater

襯衫
shirt

牛仔夾克
denim jacket

毛衣
sweater

Ｔ恤
tee

運動上衣
sweat shirt

針織衫
cut and
sewn

女用上衣
blouse

高領毛衣
turtleneck
sweater

連帽上衣
hoodie

POLO 衫
polo shirt

【上衣類】
tops

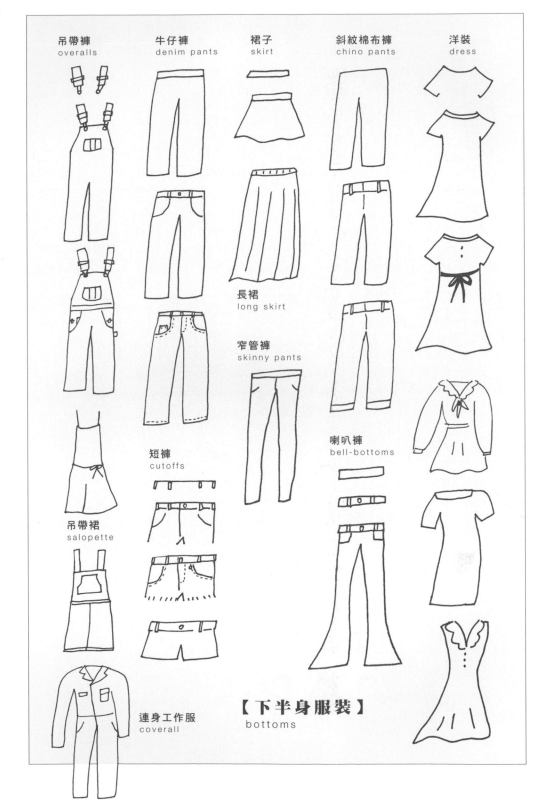

吊帶褲
overalls

牛仔褲
denim pants

裙子
skirt

斜紋棉布褲
chino pants

洋裝
dress

長裙
long skirt

窄管褲
skinny pants

喇叭褲
bell-bottoms

短褲
cutoffs

吊帶裙
salopette

連身工作服
coverall

【下半身服裝】
bottoms

季節　天氣
season　weather elements & events

【雨】
rain

利用線條長度與角度、弧形與圓形
的大小等不同組合來區別。

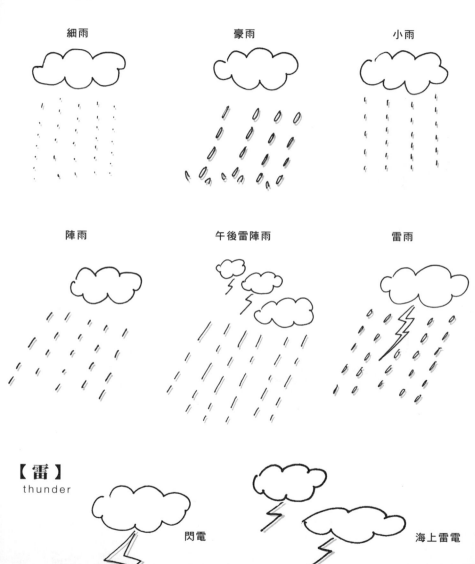

細雨　　　　　　豪雨　　　　　　小雨

陣雨　　　　午後雷陣雨　　　　雷雨

【雷】
thunder

閃電　　　　　　　　海上雷電

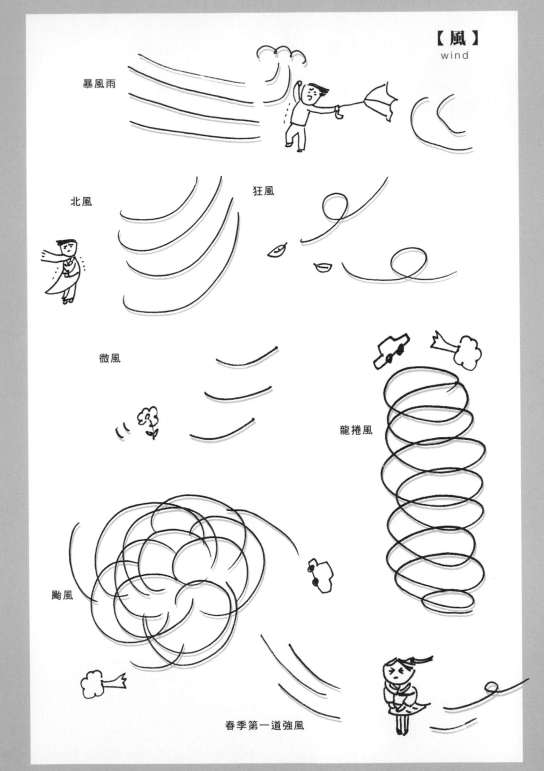

【風】
wind

暴風雨

北風

狂風

微風

龍捲風

颱風

春季第一道強風

【太陽】
sun

和煦陽光

新年日出

朝陽

炎熱陽光

耀眼陽光

夕陽

【月亮】
moon

凸月之一

凸月之二

滿月

下弦月

上弦月

眉形殘月

眉形新月

新月

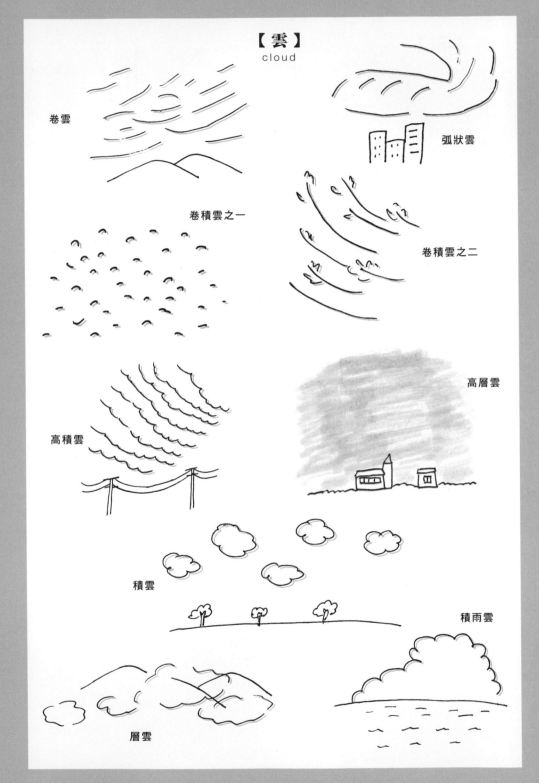

【雲】
cloud

卷雲

弧狀雲

卷積雲之一

卷積雲之二

高層雲

高積雲

積雲

積雨雲

層雲

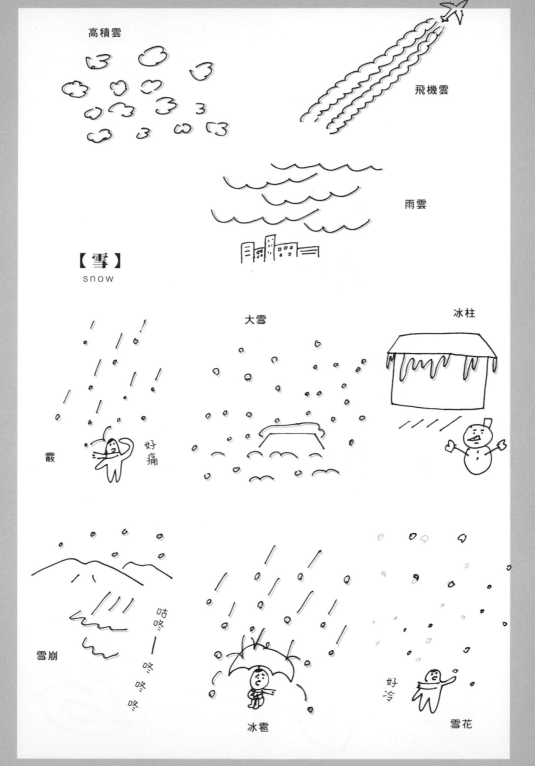

高積雲

飛機雲

雨雲

【雪】
snow

大雪

冰柱

霰 好痛

雪崩 咕咚—咚咚咚

冰雹

好冷 雪花

【生肖】
oriental zodiac

使用自來水筆或毛筆來畫，新年感備增。

子（鼠）
the Rat

丑（牛）
the Ox

寅（虎）
the Tiger

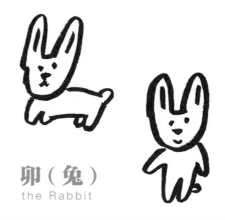

卯（兔）
the Rabbit

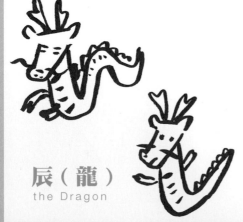

辰（龍）
the Dragon

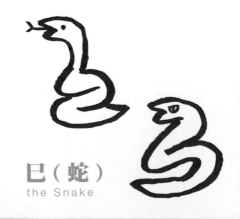

巳（蛇）
the Snake

【生肖】
oriental zodiac

使用自來水筆或毛筆來畫，新年感備增。

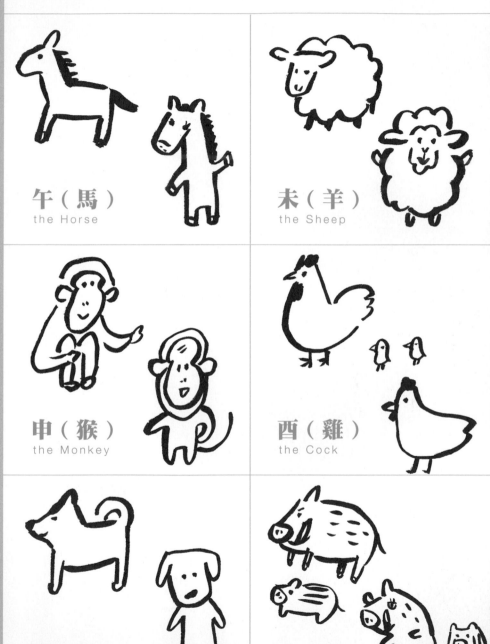

午（馬）
the Horse

未（羊）
the Sheep

申（猴）
the Monkey

酉（雞）
the Cock

戌（狗）
the Dog

亥（豬）
the Boar

【星座】
zodiacal
constellations

沒有固定的形狀，請憑印象，隨心所欲地畫。

 牡羊座
Aries

 金牛座
Taurus

 雙子座
Gemini

 巨蟹座
Cancer

 獅子座
Leo

 處女座
Virgo

【星座】
zodiacal
constellations

沒有固定的形狀，請憑印象，隨心所欲地畫。

 天秤座
Libra

 天蠍座
Scorpio

 射手座
Sagittarius

摩羯座
Capricorn

 水瓶座
Aquarius

雙魚座
Pisces

試著畫喜愛的電影場景

電影中的服裝、招牌、汽車等物品,看起來既可愛又新鮮,讓人忍不住想提筆畫畫。除了電影場景,只要有了「想畫畫」的念頭,請心動不如馬上行動。

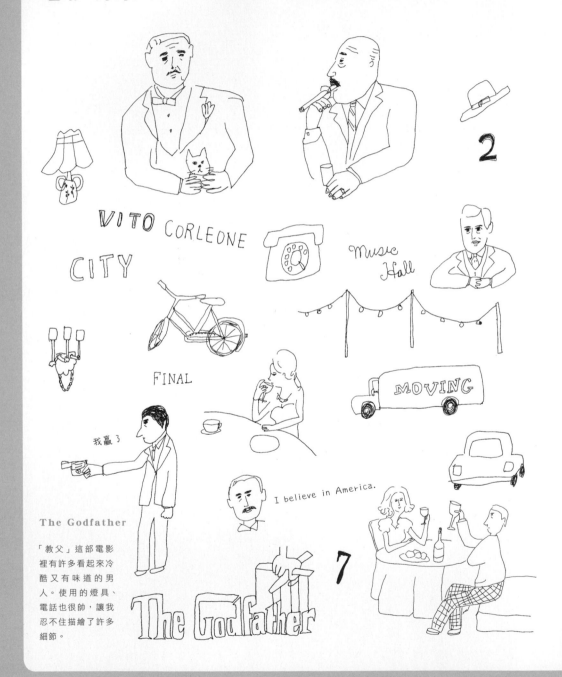

VITO CORLEONE

CITY

Music Hall

FINAL

我贏了

MOVING

The Godfather

「教父」這部電影裡有許多看起來冷酷又有味道的男人。使用的燈具、電話也很帥,讓我忍不住描繪了許多細節。

I believe in America.

The Godfather

2

7

Russ Meyer's VIXEN Series

「雌狐」這部電影充滿性感的女人，她們健康又可愛的女人味，
會讓人忍不住想畫畫。畫畫時可以加上台詞、標題等元素。

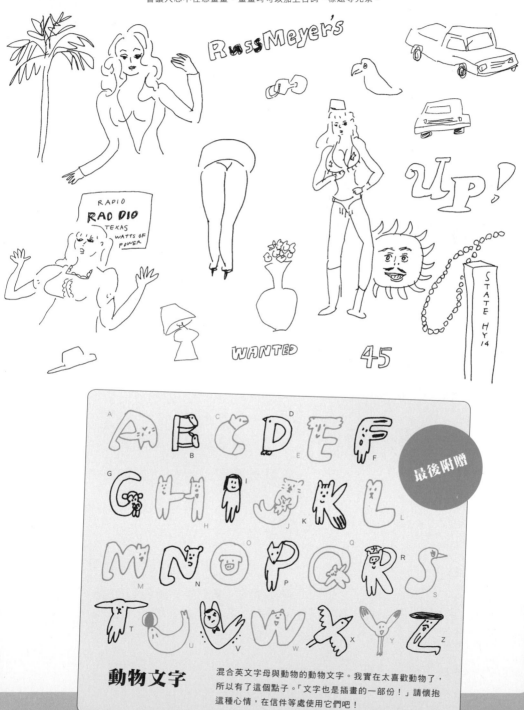

動物文字

混合英文字母與動物的動物文字。我實在太喜歡動物了，
所以有了這個點子。「文字也是插畫的一部份！」請懷抱
這種心情，在信件等處使用它們吧！

結語

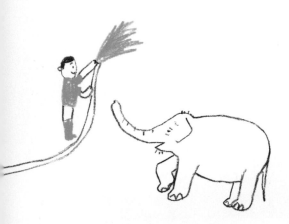

我非常喜歡東京井之頭自然文化園裡的松鼠小徑，有段時間常在那兒流連忘返，就在當時認識了池田。池田總是在柵欄前，對著大象花子說：「小花、小花。」池田很擔心年長的花子，所以每天都從國分寺搭車到這裡來看花子。池田說：「每次看見小花，我的心情就會變得很祥和。」因此我也變得很關心花子。從那時候開始，我幾乎每天都在畫池田與花子。

現在回過頭來看當時的素描本，我發現每一頁的筆觸都不同，著色亦然，仿彿訴說著當時自己的心情、狀態與氣氛。每一頁都是不同的——我覺得這就是畫圖有趣的地方。最棒的是不必拘泥形式，輕鬆愉快地畫圖。即使線條歪了、不小心突出去了，只要一直畫下去，這些小失誤反而會使作品產生特殊的味道，真的很有趣。

我每次看「畫得不好」的人的畫，以及孩子們自由自在的畫，就會覺得很興奮。因此我畫圖的時候，也總是希望看的人能夠笑出聲來，或者覺得心情平靜。如果這本書能讓原本覺得畫圖很困難的人覺得「沒想到畫圖這麼簡單、這麼快樂」，那可以說是這本書最大的價值。

本書能夠出版，我要感謝日本誠文堂新光社的古池，他從企劃一路協助我到最後；另外也要感謝從頭到尾與我合作的編輯落合、還有我一直十分欣賞並爽快接下設計工作的設計師奈雲。還有不斷支持著我的吉澤、山田、松尾與所有給予我寶貴意見的朋友們。最後，感謝所有閱讀這本書的讀者。

真的非常感謝大家。

MIYATACHIKA

感謝您購買旗標書，
記得到旗標網站
www.flag.com.tw
更多的加值內容等著您…

● FB 官方粉絲專頁：旗標知識講堂

● 旗標「線上購買」專區：您不用出門就可選購旗標書！

● 如您對本書內容有不明瞭或建議改進之處，請連上
 旗標網站，點選首頁的 [聯絡我們] 專區。

 若需線上即時詢問問題，可點選旗標官方粉絲專頁
 留言詢問，小編客服隨時待命，盡速回覆。

 若是寄信聯絡旗標客服 emaill，我們收到您的訊息
 後，將由專業客服人員為您解答。

 我們所提供的售後服務範圍僅限於書籍本身或內
 容表達不清楚的地方，至於軟硬體的問題，請直接
 連絡廠商。

 學生團體　訂購專線：(02)2396-3257 轉 362
 　　　　　傳真專線：(02)2321-2545

 經銷商　　服務專線：(02)2396-3257 轉 331
 　　　　　將派專人拜訪
 　　　　　傳真專線：(02)2321-2545

國家圖書館出版品預行編目資料

手繪字典：超好畫！超好查！拯救畫不出來的爸媽和老
師！好評加大版
/ ミヤタチカ (miyatachika) 作；賴庭筠 譯. --
臺北市：旗標，2018.12　面；　公分
ISBN 978-986-312-575-4 (平裝)
1.插畫 2.繪畫技法
947.45　　　　　　　　　　　　　107021611

作　　者／ミヤタチカ (miyatachika)
翻譯著作人／旗標出版股份有限公司
發行所／旗標出版股份有限公司
台北市杭州南路一段15-1號19樓
電　　話／(02)2396-3257(代表號)
傳　　真／(02)2321-2545
劃撥帳號／1332727-9
帳　　戶／旗標出版股份有限公司
監　　督／陳彥發
執行企劃／蘇曉琪
執行編輯／蘇曉琪
美術編輯／陳慧如
封面設計／古鴻杰
校　　對／蘇曉琪

新台幣售價：320 元
西元 2022 年 2 月 初版 3 刷
行政院新聞局核准登記-局版台業字第 4512 號
ISBN　978-986-312-575-4
版權所有‧翻印必究